Series of Animation Textbooks
影视动画系列教材

主　编　陈志宏
副主编　谢晓凌

影视动画场景设计

蒋敏　任伟峰　编著

苏州大学出版社
Soochow University Press

图书在版编目(CIP)数据

影视动画场景设计/蒋敏,任伟峰编著. —苏州：苏州大学出版社,2022.11
 ISBN 978-7-5672-4130-5

Ⅰ.①影… Ⅱ.①蒋… ②任… Ⅲ.①动画片-背景-造型设计-教材 Ⅳ.①J954

中国版本图书馆 CIP 数据核字(2022)第 227888 号

影视动画场景设计
YINGSHI DONGHUA CHANGJING SHEJI
蒋　敏　任伟峰　编著
责任编辑　薛华强

苏州大学出版社出版发行
(地址：苏州市十梓街1号　邮编：215006)
苏州市深广印刷有限公司印装
(地址：苏州市高新区浒关工业园青花路6号2号厂房　邮编：215151)

开本 889 mm×1 194 mm　1/16　印张 14.25　字数 338 千
2022 年 11 月第 1 版　2022 年 11 月第 1 次印刷
ISBN 978-7-5672-4130-5　定价：68.00 元

若有印装错误,本社负责调换
苏州大学出版社营销部　电话：0512-67481020
苏州大学出版社网址　http://www.sudapress.com
苏州大学出版社邮箱　sdcbs@suda.edu.cn

影视动画系列教材编委会

主　　编：陈志宏

副 主 编：谢晓凌

编　　委（排名不分先后）：

　　　　杨晓林　　张　目　　蒋　敏　　陶　斌　　任伟峰
　　　　张乐妍　　魏天舒　　姜　斌　　吕锋平　　谢　琼
　　　　王　欣　　甄晶莹　　李　旦　　陈　辞　　孙　楠
　　　　甘圆圆　　刘　琳　　孙金山　　张云辉　　曾沛颖
　　　　陈　劲　　徐哲晖　　刘泓锐　　曾显宇　　朱　玮

序 1

我们为什么要学动画？为什么要创作动画作品？

动画是一门"造梦"的艺术。作为电影的一个片种，动画同样是为了"再造世界"而诞生的。而与实拍电影不同的是，动画是用设定的人物情景，通过逐格拍摄静态的图画而使其成为动态影像，以展现幻想中的时空。人的想象是天马行空的，人的表达是永无止境的，动画恰好提供了这样一个窗口，使得人们脑海中绚烂的遐想能够跃然于银幕之上。而对于观者来说，动画所呈现的是现实中无法触及的"幻梦"，原本没有生命的形体动了起来，带来的是无可替代的、与众不同的审美体验。

可见动画是基于人的思绪而创作的"奇观"。而最近AI（人工智能）技术成为热议的话题，人工智能凭借着对人类思维和意识的模拟，甚至可以部分替代文学、艺术等需要高度创造性的工作，动画创作也将不可避免地受到它的影响。面对这一冲击，我一直在想这样一个问题：AI如约叩响了我们的大门，人工智能时代来临，我们的动画教育将面临怎样的挑战与变革？社会和文化的巨变正考验着我们的动画创作与教学的理论、方法、技术及应用，如何应对这一切，是我们不能忽视的问题。我一直认为，真正的动画教育不应仅局限于技法与技术，而应启发想象，引导学生"博观而约取，厚积而薄发"。

另外，谈到动画艺术无论如何绕不过中国动画学派。中国有着深远而厚重的历史，五千年的传统文明可谓群星璀璨，而中国动画学派将动画与中国传统精神完美结合，在世界动画史上留下了一道亮丽的弧光。中华传统文化包罗万象，是动画创作取之不尽的丰富资源，是盈千累万的底蕴与积累。上海大学上海电影学院动画专业一直以来定位于"大动漫"，坚持"中国动画学派"道路，并且与新媒体、互动游戏、虚拟现

实等行业交叉发展,致力于培养富有创新精神和工匠精神的动画创作人才。

继承与创新道阻且长,然行则将至。上海大学上海电影学院动画专业作为国家级一流学科建设点,拥有一批年富力强的优秀教师,他们有着丰富的教学与创作经验,能够理论结合实践,在启发学生坚持独树一帜的原创精神的同时能够融会贯通、推陈出新。现在,他们把历年来积累的教学与创作经验编撰成本系列教材,相信一定能受到动画工作者和广大师生的欢迎。

陈志宏

2022 年 11 月

序 2

动画这种艺术形式在我国发展已经有百余年的历史，回溯其发展历程，以"中国动画学派"为代表的辉煌历史时期佳作迭出，灿若披锦。

近年来，我国动画正在经历着立足民族文化的又一次崛起，佳作不断，在收获票房的同时也收获了口碑。在这样的大环境下，高校动画专业毕业生的专业能力与动画企业的要求还是有一定差距的。这其中有着复杂的原因，但教学与产业实践脱节应该是较为重要的一个环节。从高校动画教学的角度来说，如何拉近与动画产业的现实需求就显得尤为重要。一方面要培养学生艺术审美的深度与广度，另一方面更要注重培养和提高学生符合动画企业需求的技术与能力。而这些都对教师和教材提出了更高的要求，在全国各个高校动画专业林立，各类动画教材纷纷面市的当下，一套能拉近产业实践和动画教学的距离，能切实解决教学"痛点"的教材是难能可贵的。

这套教材由苏州大学出版社牵头，组织邀请上海大学上海电影学院动画专业的中青年骨干教师参与编撰。上海大学上海电影学院动画专业在多年发展过程中积累了大量宝贵的、有针对性的教学经验，并总结出了一套行之有效的教学方案。由于电影学院长期开展国内外交流合作，参与教材编撰的教师们不仅有着动画行业的从业经验，还具有一定的学术视野。这些都为这套教材的编撰提供了坚实保障。

这套教材本着理论与实践相结合的原则，引入大量案例，图文并茂，在注重经典案例分析的基础上同时兼顾案例的实效性和动画领域的前沿探索，并辅以系统的训练安排。在此基础上，还从实拍电影领域汲取知识与经验，综合运用到动画教材的编撰中，以简洁的文字，力争让学生从更加直观的途径获取知识。

相信这套教材会受到广大学生与专业人士的喜爱！

谢晓凌

2022 年 11 月

前　言

在动画片创作中，动画场景设计具有至关重要的地位，它是一门用来展现故事情节、完成戏剧冲突、服务于角色表演的时空造型艺术。动画场景可以说是一部动画片的"灵魂"，为角色表演提供了特定的空间舞台。场景设计对整部动画片的设计风格、角色塑造、镜头转换、主体烘托、情绪渲染等都有着很大的影响。通过运用专业的设计技法和表现方式设计出契合影片要求的动画场景，可以较好地传递出动画片的内在精神和视觉美感。

在动画影片中，通过场景的描绘来交代角色所处的空间环境、时代特征、人文历史风貌等诸多信息，以此来塑造和展现角色形象、个性特征及内心世界。同时，动画场景也是推动剧情发展、营造影片气氛的环境要素，剧情的发展需要场景的转切来表现。因此，动画场景设计的重要性不言而喻。动画艺术是时空性的艺术，所以我们在学习动画场景设计时，要用时间意识去思考空间的表现形式。因此，动画场景设计是指随着动画剧情时间的变化而变化的，在特定空间中对为角色表演服务的一切对象的动画景物元素的设计。

从本质上说，动画是电影艺术范畴的一个分支，而动画场景设计基于其艺术表现形式，又同时属于艺术设计这一范畴。当把研究角度指向从风景写生到动画场景设计时，其衔接的方式、手段等专业性要素对我们提出了很高的要求，这也是一种动画专业实践的前沿性研究。风景写生作为绘画基础课程不是独立存在的，在实际教学中是以明显的指向性与相关设计艺术专业有机地衔接起来的，对于不同专业方向采取不同的教学模式。因此，对于动画专业的学生来说，风景写生不仅仅是要画好风景画，提高绘画能力，更主要的是使自己能够按照所学专业方向在风景写生中培养动

画场景设计意识，拓展创新能力，从风景写生中获得所需要的场景创作素材与设计元素。

动画场景设计作为动画前期设计中很重要的一个环节，其所涵盖的设计元素内容很广，包括山川、河流、田野、树林、城市、街道、广场、建筑、桌、椅、餐具等。因此，动画场景中存在的每一个元素，都应该被认真地去认识和研究。在动画场景设计的学习中，不仅是要把握空间造型，更重要的是能按动画项目的实际创作要求去合理设计，并融合设计师的创作意图，达到形意融洽、风格统一。

本教材强化对动画场景设计概念的区分与理解，并从场景来源的角度对"层"的概念进行了分析。同时，通过对动画场景设计相关基础知识的梳理，系统介绍了动画场景设计的类型、功能与作用，原则与要求，以及透视、构图与景别、空间、连镜的关系等。本教材较有新意地从风景写生与动画场景设计的关系来进行分析，从动画场景设计的缘起进行专业性的探讨。因此，本教材以采风、风景写生为素材收集方式来研究动画场景设计的元素表现，并通过分析风景写生与动画场景设计的关系来理解并掌握动画场景设计的元素设计，强化对动画场景设计进行内容解构、分类学习。为了便于读者学习，本教材详细解析了各类场景从实景到风景写生，再到动画场景设计整个过程的基本步骤与绘制技法，进一步讲述了根据动画场景设计来进行绘景的步骤与技法，使读者能较为系统地学习动画场景设计与绘景的整个流程。

本教材以原创实例和经典案例作为讲解重点，剖析动画场景设计的奥秘。对每个实例都进行细致的讲解分析，以丰富的案例，全面、系统、科学地指导读者掌握动画场景的设计技巧并培养其理解力、分析力和表现力。

由于编者水平有限，书中谬误之处在所难免，希望同仁及读者批评指正。

编著者

目 录

第一章　认识动画场景设计

第一节　动画场景设计的概念……………1
第二节　动画场景设计中"层"的概念……4
第三节　场景设计的应用领域…………9
学习与思考……………………………22
练习……………………………………22

第二章　动画场景设计的相关基础知识

第一节　动画场景设计的分类与特点……23
第二节　动画场景设计的功能与作用……36
第三节　动画场景设计的原则与要求……41
第四节　动画场景设计的透视运用………46
第五节　景别、空镜、连镜………………53
第六节　动画场景的基本构图与镜头运动
………………………………………57
学习与思考……………………………73
练习……………………………………73

第三章　动画场景设计的基本元素设计

第一节　植物的设计与画法………………74
第二节　石头与岩石的设计与画法………84
第三节　山的设计与画法…………………87

第四节 地面的设计与画法……… 90
第五节 道路的设计与画法……… 94
第六节 人工建筑物的设计与画法……… 96
第七节 山洞、隧道等洞形场景的设计与画法……………………………… 102
第八节 云的设计与画法……… 105
第九节 场景陈设道具与构成元件的设计与画法……………………………… 107
学习与思考……………………… 119
练习……………………………… 119

第四章 动画场景设计的辅助训练

第一节 风景写生与动画场景设计的关系……………………………… 120
第二节 根据"创作灵感"设计动画场景概念小稿……………………… 126
学习与思考……………………… 134
练习……………………………… 134

第五章 动画场景设计的基本创作思路与设计步骤

第一节 动画场景设计的任务……… 135
第二节 动画场景设计的基本创作流程……………………………… 138
学习与思考……………………… 154
练习……………………………… 154

第六章　动画场景造型的艺术风格

第一节　写实风格的场景设计…………155

第二节　夸张风格的场景设计…………159

学习与思考…………………………………170

练习…………………………………………170

第七章　从动画场景的色彩概念设计到绘景

第一节　动画绘景中的色彩……………171

第二节　动画绘景中的光影设计………176

第三节　根据风景实景绘制动画场景色彩概念稿 ……………………………182

第四节　从来源于风景写生的动画场景设计画稿到场景色彩概念稿、绘景稿 ……………………………187

第五节　人景关系的色彩概念设计………193

学习与思考…………………………………195

练习…………………………………………195

第八章　经典动画片场景欣赏

第一节　以植物为主的场景……………196

第二节　以石头与岩石为主的场景………197

第三节　以山为主的场景………………198

第四节　以地面为主的场景……………199

第五节　以道路为主的场景……………200

第六节　以人工建筑为主的场景…………201

第七节　以洞、隧道为主的场景 …………… 204

第八节　以云为主的场景 …………………… 205

第九节　以幻想元素为主的场景 …………… 206

第十节　综合性场景 ………………………… 207

第十一节　动画影片场景与生活实景 …… 208

第一章
认识动画场景设计

教学内容：

本章主要介绍了动画场景设计的概念，解析了动画场景设计与背景、场景之间的关系。从场景产生的角度阐述了动画场景设计中"层"的概念。从宏观角度分析了场景设计的应用领域，以及其与这些领域的相互关系，拓展了以点带面的发散性动画场景创作思维。这些知识点的阐述，能够使学生对动画场景设计的概念和相关要素有一个基本的了解和认识。

第一节
动画场景设计的概念

对于动画场景设计的概念，业界和教育领域争论颇多，各执己见。有的以电影中"场景"的概念来衍生，有的则以传统动画设计中"背景"的概念来统而述之，这些做法虽都有依据，但没有触及动画场景设计的根本内涵，我们应该根据时代的发展来完善其定义。因此，要学习、研究动画场景设计，必须首先厘清"场景""背景""动画场景设计"概念。

一、场景

在电影艺术词典中，场景是指展开电影剧情单元场次的特定空间环境，包含了角色生活、工作等活动场景和想象的非现实环境。场景，是为角色表演所搭建的舞台。场景中的"场"是指戏剧或者电影的场次、段落，是时间的概念；而场景中的"景"是指景物、环境，是空间的概念（图1-1-1）。动漫、游戏、广告等一系列由镜头语言所表现的作品，都是由角色和供角色表演的环境这两部分组成的，而角色所处的"环境"就是场景。场景向观众阐明了故事发生的时间、地点、自然风貌，以及时代气氛、社会风貌和民族特点等。

图1-1-1　电影《老炮儿》中的场景——胡同口

二、背景

对于传统的动画行业从业人员来说,"背景"一词可谓是非常熟悉的。在动画公司,背景是作为一个部门存在的,主要承接设计稿完成后的背景绘景工作。按工作职务来划分,从业人员被称为背景师或绘景师。背景是传统动画片中衬托角色表演的舞台。但就字面而言,背景包含两层意思,"背"是背后、后面的意思,而"景"则是指景物、环境的意思,它是一个空间的概念。在实际操作过程中,动画场景画面中的角色前可能还会有前层、中层,在角色后,背景前层可能还有后景等,所以,以"背景"一词概括之,显然不够准确。它只是行业内由于传统动画片场景是以背景居多而产生的一种习惯性说法而已(图1-1-2)。

图1-1-2　动画片《千与千寻》的设计稿与"背景"

三、动画场景设计

从目前国外动画行业的一般操作程序来看,有些导演习惯性地在正式进行动画场景设计之前,先分析影片风格基调并进行视觉形式的场景概念设计,它和角色概念设计共同支撑起了动画影片的前期构想和影片风格与基调测试(图1-1-3)。

图1-1-3　动画片《鬼妈妈》中用于前期构想与影片基调测试的概念设计

根据剧本,设计出场景概念草图与场景概念气氛图,基本框定影片的时代特征、地理特征和人文特征,这是动画影片创作不可缺少的环节,对影片的正式制作可以起到整体性引导作用。在这一过程中,会经过许多尝试、修改,直至最终确定。如宫崎骏多部动画影片的场景概念设计(图1-1-4—图1-1-6),在影片正式制作之初,就基本确定了影片的风格基调,为影片的展开起铺垫作用。依据概念设计的风格基调,完成整部影片的场景设计细节工作。动画场景设计是动画场景概念设计的进一步深化。

图1-1-4　动画片《悬崖上的金鱼姬》的场景概念设计

图1-1-5　动画片《千与千寻》的场景概念设计与气氛图表现

图1-1-6　动画片《风之谷》的场景概念设计

因此，动画场景设计可以这样定义，指随着动画剧情时间的变化而变化的，在特定空间中，为角色表演服务的一切对象的动画景物元素的设计。它既包含了时间的概念，又包含了空间的概念。场景设计服务于角色与剧情，它不但给角色表演和剧情发展提供了舞台，还通过场景的构建来说明剧情的发生、发展以及所处的时间与空间背景，表现特定的时空背景对整个故事产生的影响。它不是单纯的环境艺术设计，也不是单纯的背景描绘，而是依据剧本特定的时间线索等来进行的有高度创造性的艺术创作。

第二节 ⊙
动画场景设计中"层"的概念

"层"是动画场景设计中最重要的创作要素之一，空间的层次性往往能够交代出场景中空间景物的层次关系、空间距离等，从而可为角色的表演提供多层次的"舞台"环境，也为角色的行动路线提供空间上的动作支点，还通过多层次的空间景物元素的不同速度差运动来营造镜头运动。

一、层与场景的关系

动画影片跟电影一样都是通过镜头来展现影片的内容、形式的。我们在镜头中看到的是具有立体空间概念的视觉物象，通常包括角色、植物、建筑、交通工具等。其中，场景就是服务于故事情节和角色表演的空间环境。场景的空间环境通过镜头按照一定的景别、机位、视角来表达。同时，镜头中所呈现的景物元素也按照一定的空间层次关系来排列。从实际操作角度来讲，当单独一个背景层不能满足影片剧情要求和运动物体在空间表现中的需要时，就需要将场景进行合理的分层，并单独绘制成独立画幅，然后在后期进行合成处理。

动画场景空间层次分为前景、中景和背景三个基本层次。

有时，在实际创作中，需要在前景、中景和背景之间加入过渡层，以此来突出场景画面的空间感，使场景视觉更加立体、丰富。恰当地设定前、中、背景各层的空间距离，能使画面空间呈现出开阔的视觉感和层次感（图1-2-1）。

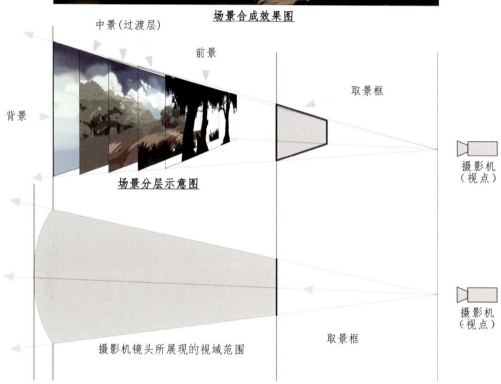

图 1-2-1 动画场景"层"的分析示意图

图 1-2-1 为动画片中的一个多层次动画场景彩稿。为了便于角色的表演和运动，在设计该场景之初就应考虑如何进行恰当的分层处理，在大脑中形成分层的概念。画面中的三棵大树属于第一层，也就是前景层；草丛属于第二层；土坡属于第三层；山坡和远处树林属于第四层；天空属于第五层。在实际创作中，有时并不只是分成三个图层，而是需要根据创作要求来进行分层和层次数量规划，还包括每一层次的景物元素构成和组织。

二、层与"景深"的关系

动画场景中的景深表现借鉴了摄影摄像的表现技巧，这种虚实的表现手法，是一种加强空间关系、拓展视觉张力与效果的手段。景深是指在摄影机镜头前沿能够取得清晰图像的成像所测定的被摄物体前后距离范围。光圈、焦距及焦平面到拍摄物的距离是影像景深的三要素。通常，有两种方法来模拟表现动画场景的空间景深层次效果：一是通过模拟加大镜头

光圈，镜头的光圈越大，景深也就越浅（虚幻）；镜头的光圈越小，景深也就越深（清晰）。二是通过模拟调节被摄主体距离，被摄主体距离越近，景深越浅（虚幻）；被摄主体距离越远，景深越深（清晰）。景深在表现动画场景时具有非常重要的作用，比如想使远近景物尽可能地都清晰，应当扩大景深效果；如果背景景物太繁杂，主体不够醒目，就应该考虑模拟缩小景深的效果来突出主体（图1-2-2）。

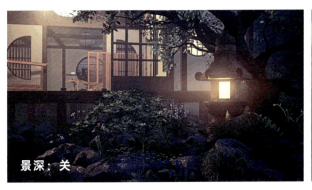 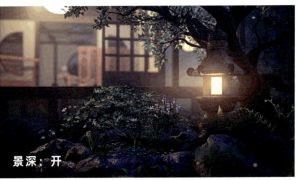

图1-2-2　动画片《你的名字》

三、前层和对位线的作用

在动画场景的空间层次中，前层是处于最前面的一个图层。前层中的画面由于距离关系，一般刻画得比较精细，展现的造型细节也较为充分。同时，前层景物的结构和边缘线处理将会影响到场景的空间构成与层次关系，一般情况下会刻画得较为自然、多变化（图1-2-3）。通常，前层需要设计人员单独分层绘制、上色，在后期环节与角色、背景等进行合成处理。

图1-2-3　动画片《勇闯黄金城》

1. 前层突出展现视觉张力和用于叙事

前层能使场景画面展现出较为开阔的空间距离感和层次感，通常用于展现重要的宏大场面，营造较强的视觉张力（图1-2-4），或者用于引导观众聚焦于特定环境，具有交代空间关系和叙事的作用（图1-2-5）。

图1-2-4　动画片《埃及王子》

图1-2-5　动画片《狼行者》

2. 前层的局部遮挡作用

前层能够对中、后层的运动物体或角色起到局部的遮挡作用，以便交代角色在场景中的位置关系、空间关系，体现视觉的距离感和层次感，有利于模拟和营造出真实的空间氛围，能更好地突出角色的表演或展现运动物体的运动路线。另外，前、后层次的虚实变化还可以加强镜头的景深变化，模拟真实场景拍摄过程中的焦距变化效果（图1-2-6）。

图1-2-6　动画片《救难小英雄：澳洲历险记》中的前层局部遮挡表现

3. 前层表现镜头运动

前层的区分使场景空间层次更丰富。在特殊情况下可以模拟类似镜头运动的推、拉效果。比如，通过使前层景物从画面中心分别向画外左右拉开，可产生类似推镜头的视觉效果（图1-2-7）。与此相反，当前层景物由画外左右分别向画面中心移动时，就会产生类似拉镜头的效果。

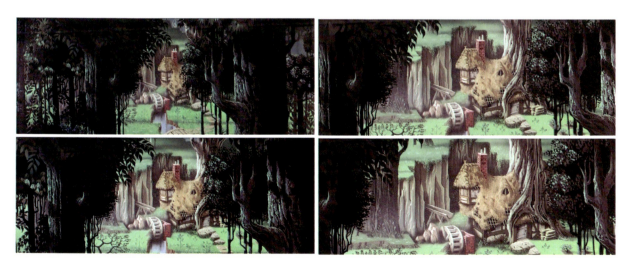

图1-2-7　动画片《睡美人》中的前层镜头运动表现

4.对位线的理解

传统动画制作中有一种特殊情况，有时为了不重复绘制多张背景和分层，就在背景设计稿中用红色的线标注与运动角色进行位置对位的对位线。该对位线也相应地标注在角色设计稿上，以便于原动画绘制人员在绘制原画和加动画张时进行准确对位，而绘景人员也须遵循此对位线的位置标示来绘制背景彩稿。

图1-2-8展现的是动画片《木偶奇遇记》中运用前层和对位线的典型镜头画面，淡红色线框内是镜头画面的前层，地面红色斜线则是对位线。因为左边、上方和下方的树干、树枝和树冠边缘相对零碎、不规则，并且不与角色发生位置的交错关系，因此采用了前层的处理手法，这样就可以避免原动画设计时带来的绘制难度。而地面斜线位置使用对位线，主要是因为角色与地面坡道产生了位置上的交错关系，使用对位线比较合适、正确。

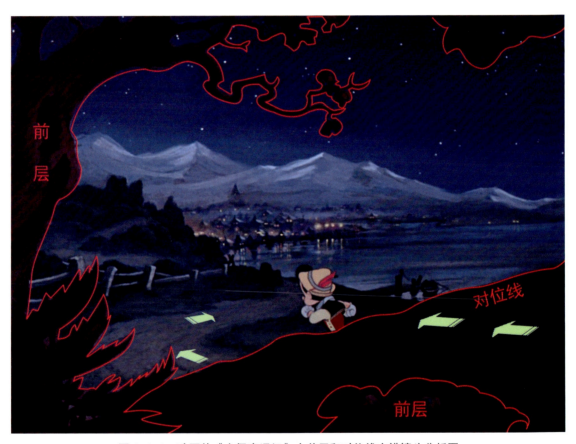

图1-2-8　动画片《木偶奇遇记》中前层和对位线交错镜头分析图

四、层与场景运动速度

层的合理表现可以使场景画面更加丰富，空间感更强。在动画创作中，场景的层次感表现可以营造出速度感等动画效果。通过分层处理，在创作横向或纵向场景移动的时候，对前后各个不同层次以不同的速度来移动可以体现出前后不一样的速度感。如图1-2-9《侧耳倾听》中，阿雯坐在地铁上远眺窗外景色的时候，由近及远看，近处的铁架是车厢外最前层，速度最快；近处的房屋和树林是第二层，速度稍快；远处的山坡和房子是第三层，速度较慢；

更远处的云朵和天空是最后一层，云朵移动速度最慢。当然，该动画场景中的每一层在绘制完成后都需要在后期制作中进行合成，并且要对每一层动画场景的速度分别调试，用不同速度的变化来体现地铁车厢里面和车厢外面的相对速度差。

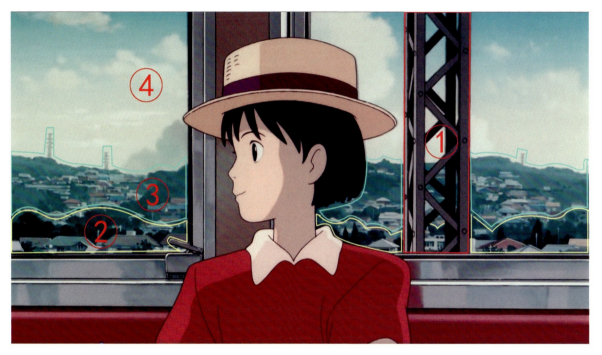

图 1-2-9　动画片《侧耳倾听》中层的不同速度表现

第三节
场景设计的应用领域

一、场景设计与动画

1. 场景设计与二维动画

传统二维动画的场景设计与绘景基本上都是手工绘制，从赛璐璐片到绘景纸的使用，展现了诸多出色的动画场景。从原理上来理解，二维动画的场景技术基础是"分层"技术。动画设计师将角色、背景、中景、前景和道具等分别绘制在不同的赛璐璐片上，然后通过专业的多层摄影机分层叠加在一起进行拍摄，为了影片整体效果清晰，一般连角色层总共不超过六层。采用这样的方法，不仅减少了绘制的张数，同时还可以实现多层景逐层拉动，产生迷人的景深和折射等不同的效果。

如今，二维动画场景已普遍采用电脑CG软件来绘制了。随着二维动画无纸化技术的应用与发展，功能强大的无纸动画软件与动画艺术家的结合将进一步推动二维动画的发展，动画场景设计与表现手段也将更加丰富和便捷。传统的机械分层技术被电脑CG软件的图层功能轻松实现，传统的纸面手绘场景效果也可以在CG软件中实现，还能绘制出手绘无法表达的奇幻、绚烂的梦幻之景和其他特殊效果。

如今，二维动画作品的场景设计和绘景效果越来越充满视觉冲击力，尤其是二维动画电影场景，更加细腻，更具吸引力和震撼力。从

宁静的乡村原野、喧闹的城市街道、神秘葱郁的森林、神圣雄伟的宫殿到魔幻离奇的科幻世界等，展现出一个个出色的场景画面。就拿国漫佳作《大鱼海棠》来说，这部传统文化气息浓郁、意境深远的动画电影中所展现的场景极为让人震撼，片中的动画场景神秘、梦幻、细腻，极具视觉冲击力。这种二维绘景形式体现了传统的绘画艺术美感，打造了一个让人迷醉的虚拟世界（图1-3-1）。

由此可见，要想创作出符合影片要求的精美动画场景，场景设计人员和绘景人员须具备较高的艺术素养和扎实的绘画功底。

2.场景设计与三维动画

三维动画是通过三维CG技术来模拟现实或幻想的世界，它突破了传统二维动画单一的视觉展现形式，使得动画造型与视觉空间更加立体，画面效果更加丰富，镜头感更强，视觉冲击力更大，会带来如梦如幻般的视觉感受。

三维动画的场景设计主要是体现创意思维，表现影片空间环境的设计，这和三维游戏的场景设计一样，设计过程一般也是先从二维动画场景设计开始，确定后再进行三维动画场景制作。三维动画场景设计包含场景的造型结构、空间布局、色彩基调、气氛效果图和场景贴图纹理等。因为这个环节属于艺术概念创作范畴，需要通过最终的场景渲染结果来检查是否符合创作所要求的视觉表现，是否符合导演对场景设计的要求。

三维动画场景的制作是指利用三维CG技术来制作立体空间造型，是三维动画影片的重要组成部分。众所周知，在二维动画里要使场景运动起来，采用的是分层技术，但是在表现画面透视、多方向运动的视觉效果时就有较大的局限性。而采用三维CG技术制作的场景，完全突破了二维动画的诸多局限性，甚至超越了电影，带来了全新的创作思维和视觉感受。通过三维CG技术，除了可以享受多重感官的立体空间，更可以欣赏到幻想的未知世界。《哪吒之魔童降世》中的"山河社稷图"（图1-3-2）、《无敌破坏王》中的绚烂糖果世界（图1-3-3），都是三维CG技术带给我们的视觉盛宴。

图1-3-1 二维动画片《大鱼海棠》中的场景

图1-3-2 三维动画片《哪吒之魔童降世》中的"山河社稷图"场景概念设计

图1-3-3 三维动画片《无敌破坏王》中的场景概念设计

3. 场景设计与定格动画

定格动画是一门在材料和形式上不断探索的影像实践学科，是通过逐格拍摄技术拍摄实物对象之后进行连续放映，从而让所拍对象动起来的影视动画艺术形式。通常所说的定格动画一般是指由黏土、木偶、纸偶或综合材料制作的动画片（图1-3-4）。定格动画是动画产业的一个重要组成部分，以其独特的艺术表现形式和材质表现力在艺术创作与商业制作中占据着极其特殊而又无可替代的地位。

定格动画影片的场景设计主要是根据影片故事内容与主题对场景进行前期概念设计，它是整个定格动画影片场景搭建的依据（图1-3-5）。通常，在定格动画影片创作中，实物场景、道具的搭建需要根据动画场景设计图和分镜头台本所设定的设计意图来制作。影片中场景的细节塑造和真实感、现实感表现，主要依赖于场景设计构思的严谨性、详细程度，尔后依靠精细的制作来实现。

图1-3-5 定格动画片《鬼妈妈》场景概念设计

需要注意的是，在制作定格动画场景的过程中，需要把握好场景、道具与角色之间恰当的比例关系。在实际创作中，有时还需要根据导演的创作意图和实际工作场所的空间来定。从创作角度来讲，定格动画与二维、三维动画相比自由度相对稍低，其制作过程也更为繁复，在材料上也有一定的局限性。因此，定格动画的场景制作与搭建需要细致、认真地构想和规划，否则，实物场景一旦搭建、制作完成，再去改变或更换将耗时、耗力，甚至要推倒重来或无法实现，这将极大地降低工作效率和提高制作成本。

此外，为了体现定格动画影片的真实感，定格动画创作时大多采用写实风格场景，只是在模型尺寸上进行缩小制作，而场景的结构和细节等与实景几乎一模一样。不过，由于动画的风格本身带有艺术性和探索性特征，有时为了突出故事

图1-3-4 定格动画片《海盗》拍摄现场

的新奇、神秘、魔幻和童趣化，在场景的设计上会追求一种更加奇特、概括、抽象化的造型风格，使画面整体富有很强的装饰效果或独特的视觉冲击力（图1-3-6、图1-3-7）。

图1-3-6　定格动画片《盒子怪》的场景概念设计　　　　图1-3-7　定格动画片《圣诞夜惊魂》的场景概念设计

二、场景设计与游戏

动漫游戏产业是我国最具发展潜力的新兴产业之一，具有高产业价值、多就业机会、低能耗、低污染等特点与优势。动漫产业的蓬勃发展，也间接带动了游戏产业的发展。游戏按照参与方式的不同，可以分为网络游戏与单机游戏。根据游戏载体的不同，网络游戏可分为端游、页游、手游和其他主机游戏。根据游戏题材的不同，又可以分为角色扮演、模拟经营类、模拟策略类、动作类、体育类、竞技类和桌面类等游戏。作为游戏中的场景设计，它支撑起了游戏故事或内容的世界观，展现了游戏的美术风格和整体气氛，推动了游戏剧情的发展，能够更好地服务于人机互动的需要。

游戏场景主要分为2D、2.5D、3D场景，或者是2D和3D相结合的场景。游戏场景设计者首先需对游戏本身的进程、关卡、情节等有清晰的认识；其次能够准确表现场景中的透视关系，场景景物的空间、位置关系，并且能根据各种不同游戏风格来设计游戏场景。对于游戏面向的对象——玩家来说，对游戏的要求不仅是故事情节，同时还在视觉上要求有冲击力。一般来说，曾经经典的街机类游戏，采用的就是2D或2.5D场景，场景画面简洁、单纯，简单的游戏操作使其成为不少人的娱乐爱好（图1-3-8）。

图1-3-8　街机类游戏画面

如今，游戏越来越追求绚丽和震撼的视觉效果，3D游戏逐渐占据了主流游戏的地位，不光是单机游戏，大众喜欢的网游也是普遍采用3D形式来设计游戏角色和场景（图1-3-9、图1-3-10）。通常，网游的3D游戏的场景制作十分精美，更具有立体感、视觉美感和吸引力，犹如电影般的视觉效果，现场代入感极强。因此，在设计游戏场景时，设计者必须在场景的风格、造型、布局、结构和个性化元素上认

真思考和推敲，以求获得最巧妙的游戏场景布局和最佳的视觉观感。此外，在场景的任何角度都要考虑到其他各个角度的视觉效果，并且还要注意物体之间的纵深感，以及模型比例的大小，都必须符合透视规律。三维模型的制作规模远远大于二维的。首先要有前期设计的平面图，定好物体间的空间关系，依照设定的原画建造三维模型并贴图。在做贴图时考虑颜色在渲染后的最终效果，并能够在整体上统一色调。按照游戏本身配置的要求不同，绘制时对图像像素和精细度也有不同的要求。这种全3D游戏与2D游戏的不同之处，在于它可以任意转动视点，对于路径没有固定限制。此类游戏在视觉的冲击力上更为讲究，让玩家完全处在一个虚拟的三维空间中。

在中国游戏设计领域，游戏的场景设计还有着很大的提升空间。场景原画设计师需要具备绘画基本功、CG绘画语言与技巧、色彩设计等方面的专业素质。一个好的游戏需要有生动、感人的人物设定和设计巧妙的游戏玩法，还需要精美、迷人的场景与人物在视觉上的完美结合，这样才能营造出极具视觉感染力的游戏氛围。

图 1-3-9 《王者荣耀》的场景概念设计

图 1-3-10 《绝地求生》的场景概念设计

三、场景设计与漫画

漫画发展至今，主要呈现出三种表现形式：第一种是在杂志、报纸上十分常见的单格、四格、多格漫画，通常以热点事件、人物等为表现对象，进行讽刺或幽默描绘；第二种是与动画结合得非常紧密的故事漫画，一般在专业的漫画杂志上连载或者结集成册出版；第三种是由于动画新媒体技术的发展，在移动载体上展现的动态漫画，这个动态漫画的动也是相对的，没有动画片那样流畅的动作和丰富的镜头运动。漫画按长度来分，有长篇、中篇、短篇；按画幅多少来分，有单格、四格、多格和剧情漫画（连环漫画）。

单幅漫画大多是以图文结合的题字式画面来表达，其场景较为简洁、概括，有的以黑白线条简单勾勒，有的在此基础上稍施以色彩，再辅以对白来说明和营造画面意境（图1-3-11）。

图1-3-11　丰子恺漫画

四格漫画，是以四个画面分格来完成一个小故事的漫画表现形式。四格漫画强调叙事，偏向于剧情的强调，简洁明快，注重创意。四幅画面通常涵盖了一个故事的起、承、转、结，前三格铺陈蓄势，第四格抖包袱。四格漫画的场景无须过于复杂，主要交代角色表演的空间环境，服务于剧情。角色表情、动作要描绘清楚、生动，对白精简，便于阅读（图1-3-12）。

多格漫画一般是指一个系列的故事，以多个格子来划分分镜的方式表现，可以是六格、八格或几十格。多格漫画一般都有连贯复杂的剧情或较多动作细节的刻画，不管多少格，它依然遵循四格漫画的基本四要素（图1-3-13）。

图1-3-12　四格漫画《Big Feelings》

图 1-3-13　多格漫画《What Would Happen if Sonic Worked at Sonic's》

相对而言，故事性的剧情漫画（连环漫画）的场景设计在表现形式上与动画场景设计相似，都是为了服务于角色的表演和展现故事发生的环境空间，场景与角色相结合共同推动剧情的发展。剧情漫画之所以被称为印刷电视，是因为当你翻开每一页漫画时，可以同时看到很多画面，都是"现在进行时"，这是剧情漫画语言独特的表现形式。漫画分格，相当于影视的分镜头，每一个格都是一个独立的画面。漫画场景构图与绘画构图一样是单格构图，每一个小格的画面相当于影视的一个镜头画面。正像影视是由一个个镜头连接而成的一样，漫画也是由许多小小的画面连接而成的（图1-3-14—图1-3-16）。

图 1-3-14　剧情漫画《蝙蝠侠》

图 1-3-15　剧情漫画《NIMA》

图 1-3-16　剧情漫画《Stand Still. Stay Silent》

此外，对于主要呈现于移动端的动态漫画，就其场景设计而言，与剧情漫画的场景设计并无多大区别，只是为了体现镜头运动，对场景做了适合镜头感的设计，比如长幅度、弧形和不规则画幅的场景，就是为了考虑进行横向、竖向移动，或者多角度摇动等。这突破了漫画传统上的纸面化形式，使得它与新媒体结合产生了一种新的视觉艺术形式（图 1-3-17）。

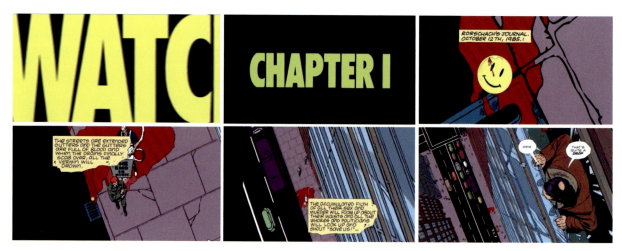

图 1-3-17　选自动态漫画《守望者》

四、场景设计与插画

插画又称插图,因用途广泛,使得插画风格各异,表现手法也多种多样。通常,我们把报纸、杂志或儿童图画书里在文字间所加插的图画叫做"插图"(图1-3-18)。随着插画艺术的发展,现代插画已经不再局限于传统插图的概念。现代插画的形式多种多样,可以按传播媒体分类,也可以按照功能分类。按媒体分类,基本上分为两大部分,即印刷媒体与影视媒体。印刷媒体包括招贴广告插画、报纸插画、杂志书籍插画、产品包装插画、企业形象宣传品插画等;影视媒体包括电影、电视、游戏等。在现代艺术设计领域,插画设计可以说是较具有时尚美感和表现意味的,它与绘画艺术有着相近的表现形式。插画艺术的许多表现技法都是借鉴了绘画艺术的表现技法,这使得插画无论是在表现技法的多样性方面,还是在设计主题表现的深度和广度方面,都有着独特的艺术魅力。

由于插画形式的多样性,其所展现出来的场景设计风格也是多种多样的。有偏现实型写实风格的,其场景的空间感、层次感、透视感和画面美感都很强,突出了一定的时代特征,展现了生活化和自然的情景(图1-3-19、图1-3-20)。也有偏幻想型写实风格的,通常该类场景有许多幻想的元素,场景造型常常是幻想与写实的结合,颜色或鲜艳,或含蓄,或深沉,或压抑,体现了不同的情境要求,如游戏宣传类插画和魔幻现实主义类插画(图1-3-21、图1-3-22)。需要注意的是,插画和概念设计不是完全一样的,插画自由度高,追求的是艺术形式感与美感;而概念设计是整个影视和游戏工业的一个环节,是项目前期的视觉重现,是为了快速、完整、清晰地表达创意信息,在视觉上给项目做的一个支撑。还有偏夸张型装饰风格的,如偏商业性的时尚插画,该类风格的场景设计通常构思新颖、奇特,造型简洁、概括,平面化,比例夸张,类型多样化(图1-3-23)。另外,还有一类儿童绘本插画,其风格有时既有写实,又有夸张性的抽象场景,但是在整体场景基调和造型样式的统一下却不显突兀。该类插画场景造型或简约,或可爱,或怪异,有时比较抽象,有时又比较具象,颜色一般较为鲜艳,画面生动有趣,多用在儿童绘本或杂志等的封面及内页。儿童插画是一个充满奇想与创意的世界,每个人都可以借由自己的笔尽情发挥个人独特的想象力(图1-3-24、图1-3-25、图1-3-26)。

图1-3-18 明代宫廷书籍《食物本草》插图

图1-3-19 法国插画师 Marc Simonetti 的写实插画

图1-3-20 法国插画家 Thomas Ehretsmann 的写实插画

图1-3-21 法国《永恒边境》游戏宣传插画

图1-3-22 Julie Heffeman 的魔幻现实主义插画

图1-3-23 倪传倩的插画作品

图1-3-24 法国儿童插画师 Marie-Laure Cruschi 的《Cabins》

图1-3-25 越南儿童插画师Wazza Pink的插画（偏具象）

图1-3-26 越南儿童插画师Wazza Pink的插画（偏抽象）

五、场景设计与电影

在电影创作中，场景是其重要的要素之一。早期的电影场景设计起源于舞台的幕景设计，随着电影产业的发展，无论什么形式的电影，场景设计都涵盖了电影的置景、灯光、道具、色彩等设计元素。电影场景主要是为角色表演和叙事服务的，是电影情节展开的空间和环境。电影场景能够体现电影故事所处的时代、地域、季节，也能交代剧中人物的职业、身份、性格等要素。

1. 场景设计与电影概念设计

电影中的场景设计主要涵盖于电影概念设计之中，电影概念设计就是根据电影剧本中的时代背景、情节和场景等进行视觉化的重现，创作出对应的概念图。虽然电影的概念图不需要直接出现在镜头前面，但它在电影中的地位却是非常重要的，它是整个电影的世界观、电影主题、影片风格等的设计蓝图和依据。如果电影剧本是科幻、武侠、历史等非现实题材的话，剧组有时仅凭剧本的文字描述，在视觉化想象和感知上可能会觉得不够具体、清晰。就以"武侠电影"来说，本身风格就多样化，或许每个人心中都有自己钟爱的"武侠风"。因此，概念设计的出发点是视觉实验，探索视觉表达的方向。概念设计师需要根据剧本和导演的想法，创作出影片的视觉概念设计图，而当概念设计完成并通过审核后，剧组则会依据这个概念设计进行相应的筹划和制定下一步工作任务，比如剧组的工作人员可以以此为参考开始相应的场景搭建或数字化CG（电脑图形）设计工作。当然，概念测试，或者叫试错是概念设计的常态，它有助于我们找到正确的方向。

电影概念设计中的场景设计主要表现为场景空间的布置，也就是通过一定的绘画技法，将故事所发生的场景进行视觉还原，展现该时空环境下的影片基调与气氛。因此，概念设计师除了具备出色的绘画功底外，需要熟悉历史、关注生活等。同时，需要跟剧组保持密切的关系，了解电影场景画面的内容和相关要素，如取景地、构图、灯光、色彩基调等。比如电影《流浪地球》中上海冰封的这组概念设计，冰封下的上海陆家嘴体现出了科幻与现实的完美交融状态，给观众以视觉震撼（图1-3-27）。

图1-3-27　选自电影《流浪地球》的概念设计

2. 场景设计与数字电影

数字技术和设备的出现,使得许多传统电影制作中拍摄不了的镜头可以通过计算机数字技术来实现,由此带来了电影制作上的根本性变化。数字电影在拍摄和制作方面,数字摄影机和数字存储器得到广泛应用,改变了电影制作工艺。而与之相关的计算机技术和相关影视制作专业软件的出现,使电影的制作变得得心应手。数字技术赋予了电影更多可能,能够创造出诸多通常较难实现或更加奇幻的场景。

数字电影的场景通常分为实景和虚拟景两个部分,实景一般是根据剧本要求进行的前期实景拍摄,而虚拟景则一般是在实景拍摄时用蓝幕或绿幕遮挡住不需要的部分,在后期通过数字3D技术和后期特效技术搭建出虚拟的场景部分,从而创造出一个全新的虚拟世界,使电影展现出新奇感和无与伦比的视觉冲击力(图1-3-28)。数字技术给电影工业带来了全新的创作思维和拍摄方式,比如由著名导演卡梅隆执导的3D科幻电影《阿凡达》,运用创新性的3D数字电影技术创作出了一部前所未有的梦幻般的科幻大片。影片中呈现的潘多拉星球拥有极其独特的生态系统。场景画面设计得非常神秘、绚丽、复杂,场景元素丰富多样,构建了一个无与伦比的外星奇景。如影片中塑造的高达900英尺(1英尺约等于0.3048米)的参天巨树、星罗棋布飘浮在空中的群山、色彩斑斓充满奇特植物的茂密雨林、各种动植物在夜间发出的光,这些场景画面共同组成了一个梦中的奇幻花园(图1-3-29)。

图1-3-28 电影《300勇士:帝国崛起》的虚拟景的呈现

图1-3-29 电影《阿凡达》的概念设计

数字电影通过数字特效和数字3D技术带来美不胜收的绚丽场景画面，同时也带来了巨大的经济效益。在数字电影方面，中国正处于发展期，从创作观念、人才培养到数字技术的开发都需要加强力度，应紧跟世界数字电影技术发展的步伐，推进数字电影的规模化发展。

 学习与思考

1. 动画场景与环境艺术的场景有什么区别？
2. 动画场景设计中"层"的作用是什么？请举例说明。
3. 动画场景设计中"景深"的作用是什么？请举例说明。
4. 请谈谈二维动画场景设计流程与三维动画、定格动画之间的区别和联系。
5. 试分析动画场景概念设计、电影概念设计与游戏概念设计的异同。
6. 根据所学场景设计相关概念与知识，思考场景设计还能应用到哪些领域。请举例说明。

 练习

临摹写实、夸张风格的动画场景各一幅。

第二章

动画场景设计的相关基础知识

教学内容：

本章主要介绍动画场景设计的相关基础知识，分别从分类与特点、功能与作用、原则与要求，以及透视、景别、空景、连镜、构图与镜头运动等方面展开分析和阐述。由此，形成一个场景设计基础知识的框架，便于读者对场景设计的关键设计要素、基本要求、原则等知识点有初步的认识和理解，也能够为动画场景设计的创作环节打下较好的基础。

第一节

动画场景设计的分类与特点

一部动画片的场景是展开影片剧情单元场次的特定空间环境，通常由多种类型的场景空间类型组合而成，由此形成了一定的场景空间节奏感，为动画剧情的发展和角色的表演发挥重要作用。

动画场景的空间主要依据动画剧本的内容来设置，通常有如下分类。

一、从空间形式上来分

从空间形式上划分，动画场景主要分为室外景、室内景、室内外结合景。

1. 室外景

室外景主要是指在场景空间环境中形体外部的一切空间外景，一般是指建筑、自然景物等的内部之外的一切自然景和人工场景。例如建筑物外景、街道、广场、山川、河流、草原、太空等（图2-1-1、图2-1-2）。

图 2-1-1 《新神榜：杨戬》的场景概念设计

图 2-1-2 《功夫熊猫 2》的场景概念设计

图 2-1-3 《二郎神之深海蛟龙》的场景概念设计

图 2-1-4 《功夫熊猫 3》的场景概念设计

2. 室内景

室内景主要是指相对封闭的围合型形体的内部空间环境，一般是动画片中角色生活、工作与活动的相关场所。例如各类建筑、交通工具、自然景物等的内部空间。室内景按空间性质划分，通常可分为私密性空间（卧室、书房、酒店客房、个人办公室等）和公共空间（超市、电影院、图书馆、教室、飞机机舱等）两大类（图 2-1-3、图 2-1-4）。

值得注意的是,在动画场景设计的私密性空间室内景设计时,通过对场景空间结构特征、陈设道具和色彩基调等要素的设置,就可以折射出角色的兴趣爱好、身份、职业、性格等,也可以大致推断出动画片故事所处的时代特征、地域环境等(图2-1-5)。

图2-1-5　动画片《红猪》中波鲁克居住的亚得里亚海的环形小岛

3. 室内外结合景

室内外结合景是指室内景与室外景结合在一起的场景,是一种组合式的场景,也是一种过渡性场景。该类空间层次丰富、富于变化,便于展现空间的通透感和便于不同空间的角色同时表演(图2-1-6、图2-1-7)。

图2-1-6　《大护法》的场景概念设计　　　图2-1-7　《龙猫》的场景概念设计

二、从故事题材上来分

从故事题材上划分,动画场景主要分为现实生活场景、特定时代场景、科幻场景、魔幻场景等。

1. 现实生活场景

现实生活场景一般是指场景造型、色彩、透视等要素真实可信,较为生活化、自然化,比较符合观众所生活和理解的现实环境。如自然景物为主的现实场景(天空、山川、树林、田野、海洋、河流、瀑布等)和建筑空间为主的现实场景(包括外部建筑空间和内部建筑空间)等(图2-1-8)。

图2-1-8 《王子与108煞》的场景概念设计

2. 特定时代场景

特定时代场景主要是指影片动画场景符合故事发生的历史背景、文化风貌、地理环境和时代特征。包括场景中的建筑、环境、陈设道具、桥梁、道路等都符合特定的历史和时代背景(图2-1-9)。

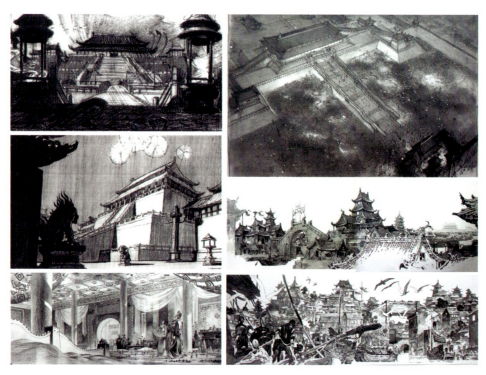

图2-1-9 《花木兰》的场景概念设计

3. 科幻场景

科幻场景一般是指追求高度超现实的奇幻景致，场景造型、色彩等元素是虚拟的或重新设计组合的。通常充满了工业感、时代感、未来感和科技感。这类场景具有新奇、自由的想象，真实与虚幻结合，讲究画面的新奇、炫目和强烈的视觉冲击力（图2-1-10）。

4. 魔幻场景

魔幻场景一般是指由人类制造出来的，以带有人性的虚拟形象为主体的虚构世界。魔幻场景创作中的想象是天马行空的，相对不受束缚，表现为场景造型可能是偏离现实的，也可能是虚幻离奇的。场景的魔幻元素取自未知世界和心灵世界，奇形怪状和不合常理的场景恰恰是人们心灵深处的真实写照（图2-1-11）。

图2-1-10 动画片《铁臂阿童木》的场景概念设计

图2-1-11 动画片《魔法满屋》的场景概念设计

三、从剧情的展开来分

从剧情的展开划分,动画场景可以分为叙事性场景、抒情性场景、氛围性场景、主观性场景。

1. 叙事性场景

叙事性场景是指具有一定时间线与空间感的场景,是动画影片的基本单元,是服务于角色叙事的舞台空间,与角色的表演形成具有叙事功能的视觉呈现。叙事性场景是叙事的表现内容和重要手段,通常都是前后有联系、能够承上启下的,这样才便于完整地讲述一个故事。如图2-1-12《龙猫》中小月和小梅听从父亲指示去楼上的这一组叙事性场景,很好地体现了孩子对新家的好奇和心性的活泼、可爱。

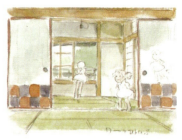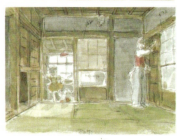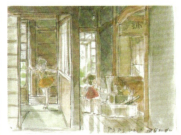

图2-1-12 动画片《龙猫》的场景概念设计

2. 抒情性场景

抒情性场景是指通过场景的色彩基调、空间氛围、画面布局和造型结构的塑造来传达一定的情绪与情感,营造出该剧情段落所需的情绪氛围,从而折射出一定的寓意。如图2-1-13《长发公主》中满天的天灯升起并逐渐围绕在主角身边的情景,既营造出了男女主角浪漫的爱情氛围,又以天灯上的太阳图案来隐射希望,是乐佩走出阴霾的希望,是找寻父母的希望。

图2-1-13 《长发公主》的场景概念设计

3. 氛围性场景

氛围性场景是指通过色彩、光影、构图等设计手法来强化场景画面的空间氛围，使磅礴的更加磅礴、温馨的更加温馨、恐怖的更加恐怖等，以此营造出影片所需的场景视觉表现，从而更好地加强叙事，突出主题。如图2-1-14《千与千寻》中"神隐"的异界，当天黑了，千寻发现父母变成猪后惊吓地往回跑时，周围场景昏暗、阴森、诡异，很好地突出了异界的氛围和小孩子遇到这种情况时的心理状态。

图 2-1-14　动画片《千与千寻》的场景概念设计

4. 主观性场景

主观性场景主要是指根据故事设定的需要来设计和模拟主观视角下的场景。通常受到影片叙事的设计、节奏的表达、情感的控制等因素影响。主观性场景特别容易带动观众情绪，能够在这一主观视角下体会和感受剧中角色情绪的变化，由此产生共鸣。如图2-1-15《大世界》中瘦皮到车库取车的镜头，就是通过主观性视角场景来展现他拉开帘子看到汽车及车库内的空间环境。

图 2-1-15　《大世界》的场景概念设计

四、从地貌类型上来分

从地貌类型上划分,动画场景主要分为河流地貌场景、海岸地貌场景、沙漠和沙丘地貌场景、冰川地貌场景、雅丹地貌场景、黄土地貌场景、丹霞地貌场景、喀斯特地貌场景等。

1. 河流地貌场景

河流地貌是指河流作用于地球表面,经侵蚀、搬运和堆积过程所形成的各种侵蚀、堆积地貌的总称。如侵蚀河床、侵蚀阶地、谷地、谷坡、河漫滩、堆积阶地、洪积或冲积平原、河口三角洲等(图2-1-16、图2-1-17)。

图2-1-16 动画片《风中奇缘》的场景概念设计

图2-1-17 动画片《熊的传说》的场景概念设计

2. 海岸地貌场景

海岸地貌是指海岸在构造运动、海水动力、生物作用和气候因素等共同作用下所形成的各种地貌的总称。海岸地貌的基本特征可分为两大类:海岸侵蚀地貌和海岸堆积地貌(图2-1-18)。

图2-1-18 动画片《海洋奇缘》的场景概念设计

3. 沙漠和沙丘地貌场景

沙漠和沙丘地貌是指风力堆积作用形成的风成地貌,主要有新月形沙丘、沙丘链、沙垄、沙地等。沙漠主要是指地面完全被沙所覆盖、植物非常稀少、雨水稀少、空气干燥的荒芜地区。沙漠地域大多是沙滩或沙丘,沙下岩石也经常出现。而一般自然界的沙丘是由风吹堆积而成的小丘或小脊,常见于海岸、某些河谷及旱季时某些干燥的沙地表面(图2-1-19))。

图 2-1-19　动画片《长颈鹿扎拉法》的场景概念设计

4. 冰川地貌场景

冰川地貌是指由冰川作用塑造的地貌，属于气候地貌范畴，主要分布在极地、中低纬的高山和高原地区。冰川地貌是由于内部的运动和底部的滑动形成的冰川地区的地貌景观。冰川地貌按成因分为侵蚀地貌和堆积地貌两类（图 2-1-20）。

图 2-1-20　《冰雪奇缘》的场景概念设计

5. 雅丹地貌场景

雅丹地貌是一种奇特的地理景观，是一种典型的风蚀性地貌。泛指干燥地区的一种风蚀地貌（图 2-1-21）。

图 2-1-21　《赛车总动员》的场景概念设计

6. 黄土地貌场景

黄土地貌是指第四纪时期形成的土状堆积物，在流水的侵蚀作用下，地表千沟万壑、支离破碎的地貌。主要有黄土沟间地、黄土沟谷和独特的黄土潜蚀地貌（图2-1-22）。

7. 丹霞地貌场景

丹霞地貌是由巨厚的红色砂岩以及砾岩组成的方山、奇峰、峭壁、石柱等特殊地貌的总称。主要发育于侏罗纪到第三纪。丹霞地貌区奇峰林立、景色瑰丽（图2-1-23）。

图2-1-22 《西柏坡2：英雄王二小》的场景概念设计

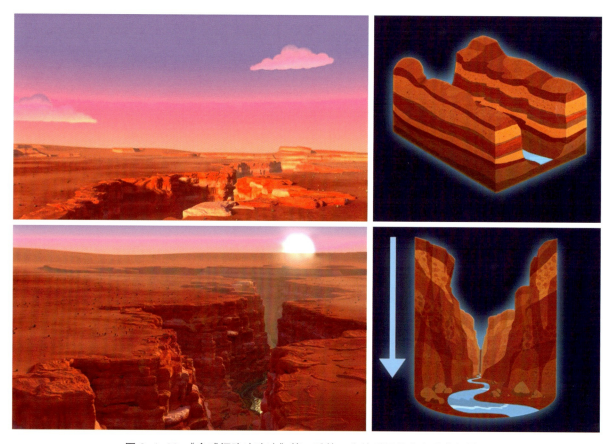

图2-1-23 《全球探险冲冲冲》第二季第6集的科罗拉多大峡谷场景

8. 喀斯特地貌场景

喀斯特地貌又称岩溶地貌，是水对可溶性岩石作用的结果。地貌特征表现为岩石突露、奇峰林立，常见的地表喀斯特地貌有石芽、石林、峰林、喀斯特丘陵等喀斯特正地形以及溶洞、石笋、落水洞等喀斯特负地形（图2-1-24）。

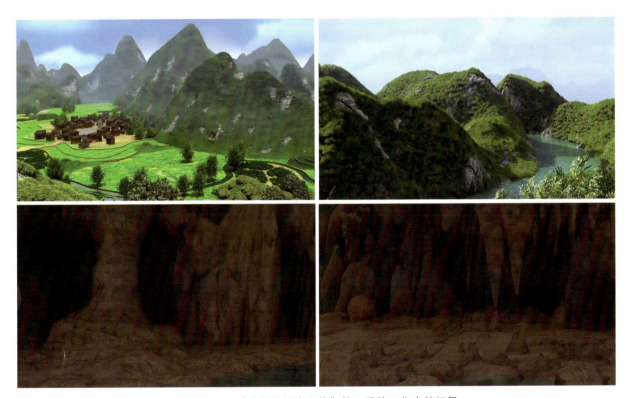

图2-1-24 《喀斯特神奇之旅》第二季第1集中的场景

五、按制作方式来分

按制作方式划分，动画场景主要分为二维动画场景、三维动画场景、定格动画场景、真实场景。

1. 二维动画场景

二维动画场景是指用传统手绘方式或二维CG软件制作的动画场景。传统手绘工具包括各类绘图笔、广告色、水彩、油画、水墨、绘景纸、水彩纸等。传统手绘方式能创作不同风格、类型的动画场景。二维CG软件通常包括Photoshop、Painter、Sai等，能突破传统手绘的局限性，更加便捷、高效，在模拟传统手绘效果的基础上可以塑造更加丰富、新颖、多样化的动画场景视觉效果（图2-1-25—图2-1-28）。

图 2-1-25 动画片《你的名字》的场景概念设计

图 2-1-26 动画片《JAMIE'S GOT TENTACLES!》的场景概念设计

图 2-1-27 动画片《疯狂约会美丽都》的场景概念设计

图 2-1-28 动画片《飞天小女警》的场景概念设计

2. 三维动画场景

三维动画场景是指运用三维 CG 软件制作的动画场景，突出立体感、空间感和层次感，能营造更自由的空间表达和镜头运动，具有更强的视觉冲击力和感染力。常用的三维 CG 软件有 3DS MAX、MAYA 等。通过新的三维 CG 技术来制作动画片，带来了新的创作思维和方式（图 2-1-29—图 2-1-32）。

图 2-1-29 动画片《蜜蜂总动员》的场景概念设计

图 2-1-30 动画片《超巨型机器人兄弟》的场景概念设计

图 2-1-31 动画片《无敌破坏王》的场景概念设计

图 2-1-32 动画片《青春变形记》的场景概念设计

3. 定格动画场景

定格动画场景就是指基于场景概念设计图，以黏土、木头、纸片或综合材料等来制作并搭建的动画场景。定格动画场景的搭建如同制作一个按一定比例缩小的沙盘，它因题材和风格的不同，造型样式也不尽相同。有写实的，有抽象的；或者是给人以有味道的粗糙感，或者是精致、豪华的场面（图 2-1-33、图 2-1-34）。

4. 真实场景

动画片中，动画场景空间分类中的真实场景比较特殊，是指影片场景主要采用真实世界的场景。一般用于动画与真人、实景相结合制作的动画片，如《空中大灌篮》和《豚鼠特工队》（图 2-1-35、图 2-1-36）。

图 2-1-33 动画片《通灵男孩诺曼》的场景概念设计

图 2-1-35 动画片《空中大灌篮》的场景概念设计

图 2-1-34 动画片《圣诞夜惊魂》的场景概念设计

图 2-1-36 动画片《豚鼠特工队》的场景概念设计

第二节
动画场景设计的功能与作用

一、交代故事发生的时间、地域、历史年代等背景资料

通常,观众可以通过字幕了解到故事发生的时间和时代背景,但如果没有字幕,观众也可以通过画面中呈现的相关时代特征元素及剧情内容得到相关的信息。

图 2-2-1 是动画片《小马王》中的场景,通过剧情的铺垫和展现的印第安人部落居住的屋子及周围环境,可以隐射出影片故事发生在美国西进运动中印第安人与白人拓荒者抗争的那个年代。

图 2-2-2 是动画片《花木兰》中的场景,通过建筑风格、角色打扮及片名的提示,我们可以很快确定故事讲述的年代是南北朝时期。

图 2-2-1 动画片《小马王》中的场景

图 2-2-2 动画片《花木兰》中的场景

二、构成动画角色表演时行为动作的叙事支撑和空间关系

场景是角色表演与活动的舞台,场景的空间造型、结构、空间关系往往需要符合角色的行为关系与行动路线,恰当的场景空间设置为角色表演时的行为动作提供了有力的叙事支撑。这里所说的动画场景设计的空间一般是指物质空间,它是由客观物质所构成的、供角色表演用的空间环境,有时也被称为叙事空间。动画场景设计师通过对剧本的理解,进而规划出动画场景的构图、视角、层次、景别等相关要素,从而为角色的表演和镜头的调度提供良好的基础。

动画场景设计应符合剧情内容的世界观,体现故事发生、发展的地点和地理环境特征,以及在不同时间段传达出不同时空信息。图2-2-3 这一组场景是动画片《人猿泰山》中泰山在林间运动时的森林环境,为了匹配泰山类似猩猩的行为动作特点,影片对森林树木的结构进行了巧妙设计和精心刻画,设置了各种造型独特的树木、长而坚实的藤蔓、弯曲的树干、交叠的树枝等作为泰山的动作支点,并且以不同的视角和景别展现出画面的空间关系,很好地营造出了角色表演的空间环境,符合其身份特征和动作习惯,有力地推动了剧情的发展。

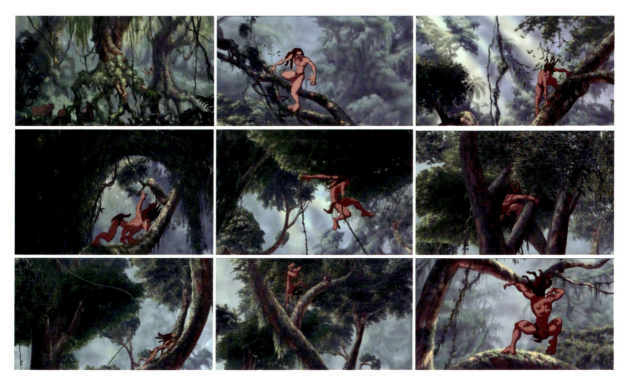

图2-2-3 动画片《人猿泰山》中的场景

三、展现角色性格与心理活动

在动画片中,场景作为角色表演的空间环境,与角色是相互联系、相互作用的。通过恰当的动画场景设计,能够反映出角色的性格、爱好、职业特征、生活习惯等相关信息,从而使观众能了解角色的性格特征,进而更好地理解剧情。比如动画片《哪吒之魔童降世》中哪吒的房间,以光线昏暗的基调来描述一地杂乱玩具、床铺脏乱不堪的压抑环境。选用该场景很好地映衬出此时哪吒孤独、冷漠、叛逆、玩世不恭的精神状态,很好地刻画出角色的性格特征(图2-2-4)。因此,成功的场景设计,能对刻画角色的性格特征起到直接、强化的作用。

图2-2-4 动画片《哪吒之魔童降世》中的场景

动画场景设计的功能与作用是多方面的,集中到一点,就是刻画角色。刻画角色除了展现角色的性格之外还可以反映出角色的心理活动。优秀的动画场景设计,能够以景抒情、以景叙事,更能传达出角色的心理活动和内心的情感变化。在动画场景设计过程中,设计师通过对场景造型、构图、色彩、光影,以及镜头角度等的针对性设计,将角色内心的情绪变化通过场景表现出来,这就是所谓的人景互换。如此,使得动画场景在一定条件下变成了角色心理活动的外延。比如在动画影片《红辣椒》中,通过现实与梦境扭曲穿插的场景设计和家电玩偶大游行那样的现实与梦境融合的场景设计,很好地表现出梦境的奇谲诡异,这种受压抑的世界即为《红辣椒》的世界。片中角色内心的梦幻、想象的活动画面,是对动画角色的精神和心理的可视化描述,很好地揭示了动画角色丰富的内心世界(图2-2-5)。

图 2-2-5 动画片《红辣椒》中的场景

四、营造气氛与隐喻主题

动画场景设计师根据剧本要求和角色的表演需要，对场景设计的构成要素进行有机的组织，以营造某种特定的气氛效果来展现角色情绪的基调与氛围。对于影片气氛的塑造，在动画场景设计中最直接的莫过于对色彩与光影的设计。通过对动画场景的色彩和光影的设计，能够较好地传达和表现出多种不同的情绪和影片氛围。如动画片《姜子牙》中梦幻凄美的玄鸟在黑暗中出现的场景，它轻触大地，引渡冤魂，给世间重新带来了希望。这种气氛的营造，意境悠远，内涵深刻（图 2-2-6）。

图 2-2-6 动画片《姜子牙》中的场景

动画场景设计除了可以营造出各种不同的气氛之外，还能通过一定气氛中的视觉形象来象征、隐喻影片的主题。如动画片《龙猫》中如人体血管般交叉的灌木丛通道和深邃弯曲的树洞，既象征了龙猫精灵的神秘，又表现了小孩子对有趣事物的好奇心，这种围合式的场景设计隐喻了渴望母爱，希望回到母亲怀抱的主题（图2-2-7）。

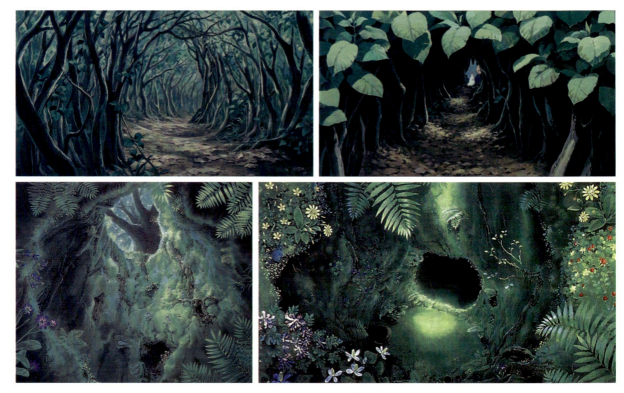

图2-2-7　动画片《龙猫》中的场景

五、强化场面调度

场面调度在动画创作中是指导演对镜头画面中一切事物所作的统一的艺术化处理和安排，主要包括动画角色表演时的位置、动作、行动路线和场景关系的处理，这种处理与实现往往是通过在特定镜头场景中进行调度来完成的。场面调度包含了角色调度、镜头调度，以及镜头的景别、视角、构图、运动等的调度。因此，动画场景的造型、结构、空间大小和道具陈设等都会对场面调度产生影响。如动画片《哪吒之魔童降世》中，孩子们组团想要整哪吒，却被"反杀"这一情节段落。影片通过不同镜头的角度、景别、构图和镜头运动等的结合，让观众切身感受到了哪吒布局的巧妙和其他孩子所表现出的仓惶、恐惧感，以巧妙的机关设计多角度展现出情节与节奏的紧凑感、紧张感，充分表现出画面的艺术感染力（图2-2-8）。

图 2-2-8　动画片《哪吒之魔童降世》中的场景

第三节
动画场景设计的原则与要求

一、动画场景设计应依据动画剧本展开场景设计构思

在动画创作中，动画场景应依据动画剧本来构思和设计，需符合影片所呈现的时代特征、社会风貌、人文历史、地域特色、民族特征等相关因素。因此，动画场景设计师需要认真研读、理解剧本内容和关键要素，了解剧本场次段落单元的剧情与场景、角色的关系，分析剧中角色的个性、身份等特征，从整体上构思并明确动画影片的类型风格。此外，为了使场景更加真实可信、感人，并且能最大限度地保证场景造型风格与角色风格的和谐统一，动画场景设计师通常需要深入体验生活，通过实地采风取景、写生等方式来收集详细而又必要的场景设计素材，实地感受特定的场景氛围带来的身心体验，以此来更好地塑造影片的世界观和所需场景。动画片《千与千寻》的主要场景都是根据江户东京建筑园的环境设计的。建造于1992年的江户东京建筑园是宫崎骏的灵感来源，公园里的澡堂、酱油店和文具店等都是日本的古典建筑。宫崎骏就是在这里找到了怀旧中的日本，于是澡堂成了电影中的汤屋，文具店中摆放文具的抽屉则成了汤屋中的中药柜。这一切，都是宫崎骏从生活中体验、感悟和构想出的充满视觉美感的空间环境（图 2-3-1）。

图 2-3-1　动画片《千与千寻》的主要场景

二、动画场景设计应从整体上把握作品风格与主题

在实际的动画场景设计过程中，创作者既要有全局意识和整体造型意识，也要有统一、全面和整体的设计观念。这包括场景空间元素的整体统一，场景与角色的风格统一，整体风格与表现主题的统一。而这一切是基于动画场景设计师与导演等相关主创人员在创作观念与创作意图上的协调一致，这样才能更好地体现出导演的意图和影片所应该有的整体风貌。动画场景设计还必须围绕影片主题展开，动画影片的主题不光依托于故事情节和角色的表演，还反映在动画场景所构建的整个空间造型和氛围之中。

动画场景设计师应有一定的主体创作意识，从宏观上来理解影片的主题和把握动画场景的相关元素设计。如动画片《借东西的小人阿莉埃蒂》的主题是关于人与自然和谐共处，这也是作为编剧的宫崎骏的一贯主张。导演米林宏昌根据剧本意欲描绘出小人眼中的我们的世界，并让这个世界显得清新鲜活，以此在观众心中留下一抹温暖。动画美术监督武重洋二和吉田升根据剧本和导演指示，再结合自己多年的场景设计经验，生动、自然地描绘出了符合小人世界的魔幻现实主义场景，恰当地体现了影片的风格和主题（图2-3-2）。

图2-3-2 动画片《借东西的小人阿莉埃蒂》中的场景

三、动画场景设计应当在遵循透视规律的前提下选择恰当透视形式

透视是场景设计中非常重要的因素，透视现象的表现还原了动画影片中场景的真实感。有了透视现象，空间才有立体感。在现实生活中，任何物体都表现为某种透视状态，所以想要真实、生动地展现动画场景，就必须符合透视原理。但在一些特殊情况下，则要选择其他恰当的透视形式。比如在设计某些夸张风格的场景时，有的会将主体透视按透视规律来表现，而在局部透视表现上就不一致，形成一种统一又矛盾的现象，但整体感觉依然比较协调。这种情况主要出现在一些美式卡通片或一些装饰性夸张风格场景设计中（图2-3-3）。还有的则完全不按透视规律来，看不出明确的透视规律，形成了一种错乱的空间视觉。这类场景设计主要出现在实验性的艺术动画中（图2-3-4）。

图 2-3-3　动画片《飞天小女警》中的场景 1

图 2-3-4　动画片《飞天小女警》中的场景 2

四、动画场景设计应注重服务于角色表演

动画场景是角色活动与表演的场合和空间环境。这个场合与空间环境既包含单个镜头空间与景物的设计，也包含多个镜头所形成的连镜。动画场景既能为创造生动、真实、性格鲜明的典型角色服务，又能刻画角色。刻画角色就是折射角色的性格特点，展现角色的精神面貌，塑造角色的心理活动等。动画场景与角色相互依存，共同推动剧情的发展。如《雄狮少年》中阿娟骑自行车载着素不相识的"红狮"穿梭于大街小巷，最后逃脱追击的场景段落。通过阿娟骑自行车的逃跑路线，很好地交代了小镇的环境和生活场景，也为逃跑设置了一个个曲折的行动支点，很好地烘托了剧情和角色的表演（图 2-3-5）。

图 2-3-5　动画片《雄狮少年》中的场景

五、动画场景设计应注意表现场景元素正确的比例尺寸

动画场景中的建筑、交通工具、陈设道具等的比例尺寸能够对角色和主观镜头起参照作用。因此，除了影片造型风格有特殊要求外，场景的空间尺寸、景物元素的比例关系应与角色相匹配。恰当的人景比例关系能够突出空间主体，呈现出视觉上的一致性、协调性（图2-3-6、图2-3-7）。

图2-3-6 动画片《言叶之庭》中的场景

图2-3-7 动画片《开心汉堡店》中的场景

六、动画场景设计应从空间设计切入塑造动画场景造型

更好地展现动画影片中角色生活和活动的空间环境，是动画场景设计的首要任务。

动画场景的空间设计，通常包括自然景观设计和建筑空间设计等。自然景观设计是通过把握、塑造自然景物造型，呈现出影片和角色所需要的宏观环境，比如为了表现类似《小马王》中马的奔腾和驰骋场景，就要考虑表现草原的幅员辽阔，是否有树林，是否安排一些丘陵，等等（图2-3-8）。

图2-3-8 动画片《小马王》中的场景

建筑空间设计提供角色生活、学习、工作等的空间环境。比如，设计一间学校时就要考虑教室的面积有多大，空间层高有多高，窗户怎么布置，过道要多宽，等等（图2-3-9）。这些从环境艺术方面来说，可能会严格到按照人体工程学来设计，动画场景虽说没有那么严谨，但还是须遵循恰当的人景空间比例关系。

七、动画场景设计应注重视觉感和细节设计

动画影片创作过程本身就是一种艺术创造，动画作品最终以一种艺术美的形式呈现。动画场景在体现视觉美感时，需要恰当地表现色彩基调、光影、比例、空间构成、时空的统一性，以及符合时代特征的场景景物要素。如动画片《魔法满屋》中的魔法屋等诸多场景延续了迪斯尼"异域奇观"和"魔幻设定"场景，显现出迪斯尼对异域文化的嫁接和融合的驾轻就熟，烘托了主题，提升了视觉美感和新奇感（图2-3-10）。

动画场景设计过程中，除了巧妙的构思和布局之外，更重要的是应注重场景的细节设计。出色的场景细节设计，不但可以提升视觉美感，而且可以细腻地展现出时代特征、历史文化等相关要素，还能推动剧情发展，并传达出导演的设计意图与审美取向。因此，场景细节设计在动画场景设计中是极其重要的，也是必不可少的。

在动画片《大鱼海棠》中，场景的细节刻画非常精致、细腻，比如如升楼的太极"阴阳鱼"门锁的细节设计，暗合了《芝田录》中"门锁必为鱼者，取其不瞑守夜之意"。鱼锁因其鱼目始终

图2-3-9　动画片《你的名字》中的场景

图2-3-10　动画片《魔法满屋》中的场景

睁着，可以日夜看守门户（图 2-3-11）。该场景细节的处理凸显了传统文化及其特定寓意，为影片剧情的发展起到很好的推动作用。此外，场景的细节设计还要考虑到景别的大小、镜头的持续时间和景物元素的质感等相关因素。

图 2-3-11　动画片《大鱼海棠》中的细节设计

第四节
动画场景设计的透视运用

透视是动画场景设计中一个很重要的要素，透视是产生空间的不可或缺的条件，有了透视现象也就产生了立体空间。在实际操作过程中，动画场景设计的透视表现与风景写生时的透视运用有所不同。风景写生更注重遵循透视的一般规律，景的透视是怎么样，通常就表现成那样。相对而言，动画场景设计则因需要服务于一定的剧情而表现得更为自由，它在基于透视规律的基础上可进行适度的透视夸张，甚至是基于大透视的条件下进行局部逆向透视。因此，对于透视规律的研究将对动画场景设计中透视的多样化运用起到极其重要的作用。

一、动画场景透视的一般规律

透视是产生空间关系的重要条件，可以归纳出视觉空间的变化规律。通常情况下，场景设计必须符合透视的一般规律，这与遵循透视规律的风景写生是相同的。但是，动画场景设计由于具有造型设计的自由性和风格的多样性，有时为了突出角色表演和提升剧情的需要，往往会打破透视的一般规律，在透视规律中寻找透视关系的相对统一。

1.透视现象

透视现象是指空间物体由于距离和位置的不同，摄入视域的可见范围和大小也就不同，由此导致物体出现了近大远小、近宽远窄、近疏远密的变化，这种变化就叫作透视现象（图 2-4-1、图 2-4-2）。根据透视现象产生的透视规律为同属于艺术创作的风景写生和动画场景设计提供了一种表现空间层次、虚实关系和纵深感的方法，能更逼真地表现物体的空间特征。

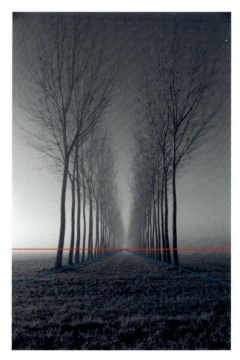

图 2-4-1　两排树木的透视现象

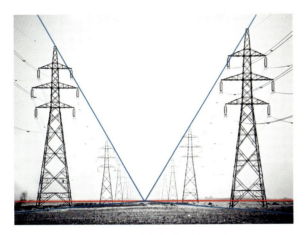

图 2-4-2 电线杆的透视现象

基于这种现象而形成的透视规律，是我们在艺术创作中最常依据的。创作者可以通过线条在平面上表现立体空间近大远小、近实远虚的逼真现象，也可以按透视规律把客观景物统一归纳到画面中。

2. 视平线

视平线就是与观者眼睛平行的水平线，也是消失点透视的基准。

视平线是支配整个画面透视的一个要素。视平线决定被画对象的透视斜度，被画对象高于视平线时，透视线向下斜；被画对象低于视平线时，透视线向上斜。不同高低的视平线，能够产生不同的视觉效果，如两点透视超过一定程度时就可以转变为三点透视。在处理场景空间的透视关系时，首先要明确它在画面上的位置（图 2-4-3、图 2-4-4）。

3. 视点

视点是指人眼睛的位置。

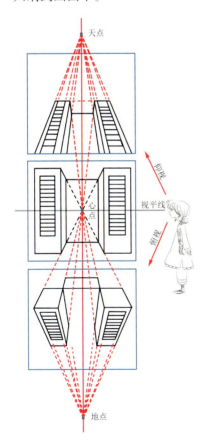

图 2-4-3 视平线与人物仰视、俯视时的透视线关系

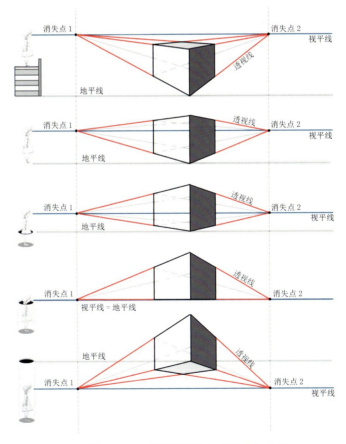

图 2-4-4 视平线高低与透视线的关系

4. 视线

视线是视点与物体任何部位的假象连线。其中，视中线就是视点与心点相连，与视平线成直角的线。

5. 视域

视域是指人的眼睛所能看到的全部范围，视角约100度左右的称"可见视域"。视角60度范围内称为"正常视域"，正常视域内的景物比较清晰，超出60度范围的景物就模糊，视角30度范围内最清晰（图2-4-5）。

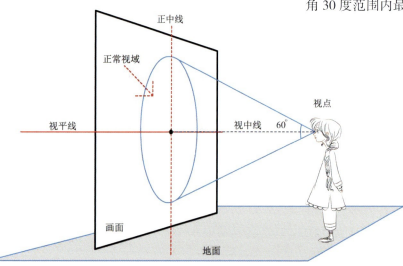

图2-4-5　人正常站立平视时，视点、视线（视中线）、视域、视平线的关系

6. 消失点（灭点）

消失点主要包括心点（主点）、余点、天点、地点。当我们从正面看物体时，物体的变线最后消失于视平线上的一点，这个点称为中心消失点（心点）。当我们从一个角度看物体时，物体的变线会向两个方向消失，最后落在视平线上的两个点称为左、右消失点（余点）（图2-4-6）。

心点：即主点，是视点正对于视平线上的一个点，它是平行透视的消失点。

余点：视平线上除心点以外的点都称余点。在心点左边的点叫左余点（左消失点），在心点右边的点叫右余点（右消失点）。与视中线成45度角的线的灭点叫距点，也有左、右距点之分。

天点：在视平线以上，是近低远高变线的灭点。

地点：在视平线以下，是近高远低变线的灭点。

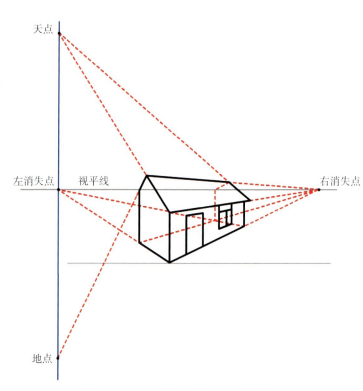

图2-4-6　两点透视条件下的景物与消失点的关系

二、动画场景透视的常见类型

1. 一点透视

一点透视也叫平行透视，是指在画面的视平线上只有一个消失点，平行于画面的轮廓线方向不变，没有消失点，水平的保持水平，垂直的依然垂直。与画面不平行的轮廓线垂直于画面，是变线，这些变线都消失于共同的一个消失点（图 2-4-7、图 2-4-8）。

◆ 一点透视条件下的倾斜透视如图 2-4-9 所示。

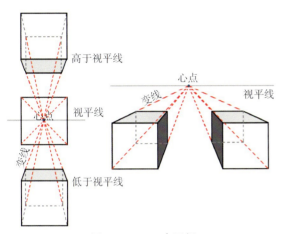

图 2-4-7　一点透视

图 2-4-8　动画片《云的彼端，约定的地方》中的一点透视

2. 两点透视

两点透视也叫成角透视，景物有一组垂直线与画面平行，其他两组线均与画面成一角度，而每组有一个消失点，共有两个消失点。两点透视往往使画面效果比较自由、活泼，能比较真实地反映空间状态（图 2-4-10、图 2-4-11）。

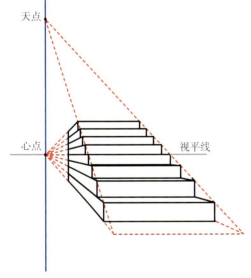

图 2-4-9　一点透视条件下的倾斜透视

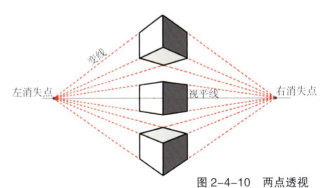

图 2-4-10　两点透视

图 2-4-11　动画片《怪物之子》中的两点透视

◆ 两点透视条件下的倾斜透视如图 2-4-12 所示。

3. 三点透视

三点透视也称斜角透视，是指景物的三组线均与画面成一角度，三组线消失于三个消失点（图 2-4-13）。三点透视多用于表现高层建筑等景物造型的透视效果。三点透视也就是在两点透视的基础上多加了一个天点或者地点，表现为仰视或者俯视景。图 2-4-14 中左边是仰视角度下的三点透视，这时视平线比较低，仰视感特别明显，这种特殊的视角常用于表现比较强烈的视觉效果。而该图右边是俯视角度下的三点透视，这时视平线比较高，有种居高临下的感觉，这种特殊的视角常用于表现视野比较宽广的环境。

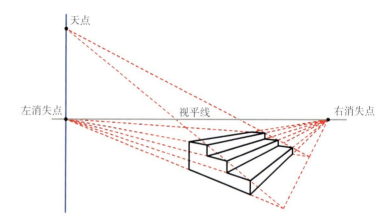

图 2-4-12 两点透视条件下的倾斜透视

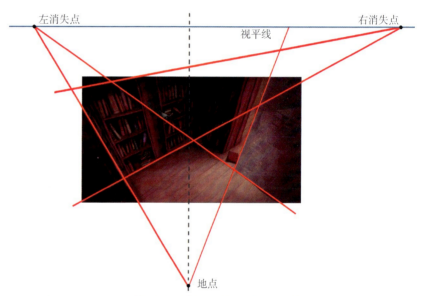

图 2-4-13 动画片《克里蒂，童话的小屋》中的三点透视

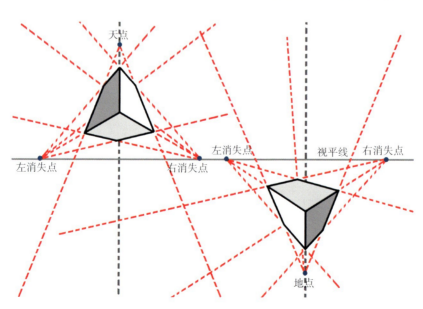

图 2-4-14 三点透视（仰视、俯视）

三、动画场景的特殊透视设计

1. 四点透视

四点透视是一种较为特殊的透视现象，该透视遵循透视基本原理，通过模拟运镜的手法将镜头从仰视摇到俯视的过程所产生的透视现象。这种透视的场景设计的画稿绘制时运用的手法也较为特殊，一般都是直接将景物画成四点透视，形成一种变形的特殊效果（图2-4-15）。

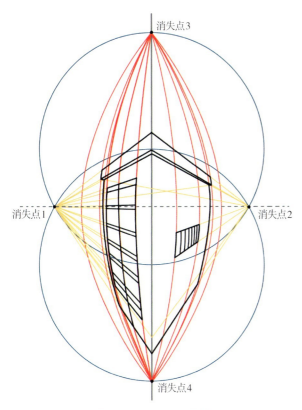

图2-4-15　四点透视

2. 五点透视

五点透视是一种类似于鱼眼镜头的透视现象，该透视呈现为一种球面化视觉效果，表现为景物中间放大，四周缩小，这种效果的扭曲程度是随着焦距的变化而变化的。通常在动画作品中运用在较为特殊的场合，使景物产生某种球面化的扭曲、变形效果，以烘托剧情需要或反映角色某种特殊的心理感受（图2-4-16）。

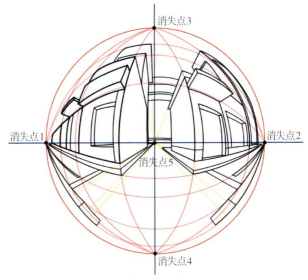

图2-4-16　五点透视

3. 空气透视

空气透视就是人眼在观察景物时，由于大气及空气介质（雨、雪、烟、雾、尘土、水气等）使得人看到近处的景物比远处的景物浓重、色彩饱满、清晰度高等的视觉现象。又称"色调透视""影调透视""阶调透视"。如近处色彩对比强烈、远处对比减弱，近处色彩偏暖、远处色彩偏冷等，故空气透视现象又被称为色彩透视（图2-4-17）。

图2-4-17　动画片《功夫熊猫3》中的空气透视

4. 纹理透视

纹理透视就是以一定的纹理形式排列而形成的透视现象，如龟裂的地面、成块的田地、密密麻麻的鹅卵石地面等（图 2-4-18、图 2-4-19）。这一表现形式受纹理大小、疏密关系的影响，通过纹理或线条的布排来组成疏密、大小关系，从而形成纹理透视效果。

图 2-4-18 动画片《冰河世纪》中的纹理透视

5. 多透视视点

在实际的场景设计过程中，往往视点的表现比较自由。一个场景可能不仅仅是单一视点，也有可能是多视点表现，这样设计就会使场景更加生活化，因为我们生活的自然界不可能都横平竖直，没有差异。如图 2-4-20 所示，该场景表现了一个山地城市的街景，建筑依山而建，房屋的排列错落有致。最重要的是，在表现此类山地街景的时候，设计师不以主街的透视视点为唯一视点，而是辅以少量建筑的视点偏离，这样的构图表现使得街道的感觉更加自然、生动，符合山地城市的特征。

图 2-4-19 动画片《龙猫》中的纹理透视

图 2-4-20 动画片《魔女宅急便》中多透视视点场景设计

第五节
景别、空镜、连镜

一、动画场景与景别

（一）景别的概念

景别就是指被摄对象在画面中呈现的范围大小，也是动画设计师在创作过程中组织画面、安排观众视线、规范场景空间的一种有效的造型手段。

（二）景别的分类

动画影片的景别主要分为大远景、远景、大全景、全景、中景、中近景、近景、特写、大特写九种景别（图2-5-1）。

以动画片《筑梦者》人物为参照叙述如下。

1. 大远景

大远景景别中角色一般在画面中几乎可以忽略不计。主要用来表现极为广阔和辽远的场景空间画面，烘托整个影片氛围，交代故事发生地点，创造一种影片的意境（图2-5-2）。

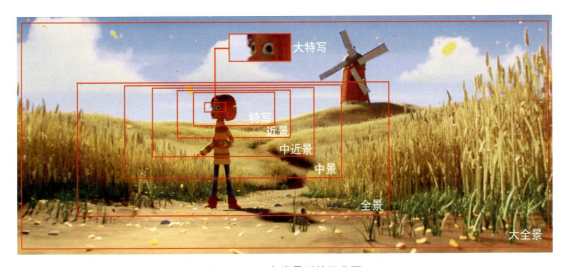

图2-5-1　各类景别的区分图

图2-5-2　动画片《筑梦者》中的大远景

2. 远景

远景景别中角色一般在画面中所占比例很小，几乎可以忽略不计。主要用来表现场景开阔的场面或广阔的空间画面，也用来交代影片故事发生的大环境、地理位置和场景规模（图2-5-3）。

图2-5-3 动画片《筑梦者》中的远景

3. 大全景

大全景景别中角色开始占有重要的比例高度，场景空间环境依然是表现的重点。主要用来表现角色与场景空间的关系（图2-5-4）。

图2-5-4 动画片《筑梦者》中的大全景

4. 全景

全景景别一般是以人物来作为被摄主体的，人物在画面中占主要比例高度。主要用来表现被摄对象的全貌和其所处的环境，也用来交待事件发生的环境及主体与周围环境的关系（图2-5-5）。

图2-5-5 动画片《筑梦者》中的全景

5. 中景

中景景别一般是表现被摄人体膝盖以上的部分或场景局部的画面。主要交代角色动作，环境相对降到次要地位（图2-5-6）。

图2-5-6 动画片《筑梦者》中的中景

6. 中近景

中近景景别一般用于表现被摄角色的腰部以上部分。它处于中景和近景之间，因此，既可以表现角色的静态，也可以表现角色的动态（图2-5-7）。

7. 近景

近景景别一般用于表现角色胸部以上的部分。主要交代角色的头部动作、表情和手势（图2-5-8）。

8. 特写

特写景别主要表现角色的肩部以上到头顶这个部分，此时镜头画面中几乎看不到场景（图2-5-9）。

9. 大特写

大特写景别主要表现被摄对象的某个局部或某个物体的细节、结构，如信纸的局部等（图2-5-10）。

图2-5-7 动画片《筑梦者》中的中近景

图2-5-8 动画片《筑梦者》中的近景

图2-5-9 动画片《筑梦者》中的特写

图2-5-10 动画片《筑梦者》中的大特写

二、动画场景与空镜

空镜,又叫"景物镜头",是指场景中没有特定的角色,只是呈现纯粹的空间环境。空镜也是角色表演的舞台,但有时也会单独以场景的形式出现。空镜常用以介绍环境背景、交代时间空间、抒发人物情绪、推进故事情节、表达作者态度,具有说明、暗示、象征、隐喻等功能,在影片中能够产生借物喻情、见景生情、情景交融、渲染意境、烘托气氛、引起联想等艺术效果,在银幕的时空转换和调节影片节奏方面也有独特作用。通过空镜中场景特有的基调、风格和表现形式来渲染影片的气氛,能够更好地烘托出影片主题与推动剧情发展。如动画片《寻龙传说》开场时描绘的"龙佑之邦"空镜画面,通过拉雅的行动路线引导和镜头的拉开,交代了故事发生的整体空间环境和神秘气氛(图2-5-11)。

图2-5-11　动画片《寻龙传说》中的空镜画面

三、动画场景与连镜

连镜是为了使画面叙事流畅而采用的镜头表现方式,它往往由一组镜头组接而成,一般情况下具有前后联系的作用。在场景设计时,创作者往往会根据剧本进行连镜构思,创作出具有一定关系的多幅场景。图2-5-12展示的是动画片《大鱼海棠》里的一组连镜实例,清晰地交代了椿和湫为参加成人礼而赶回家的场景,使影片叙事显得十分流畅,前后衔接也较自然(图2-5-12)。

图2-5-12　动画片《大鱼海棠》中的连镜叙事场景画面

第六节
动画场景的基本构图与镜头运动

动画场景中构图的本质是对场景景物元素的空间关系，如透视、视向、景别、空间布局等进行有机的组织、安排，以达到较为悦目的视觉效果。同时，在构图时也要考虑到场景空间构成的视觉想象空间，以便于满足场景的运动性特性和场面调度的需求。

一、动画场景设计构图与绘画构图的区别

动画场景设计的构图和绘画构图都属于视觉艺术范畴，有相通之处，但又有一定的差异。动画场景设计是应用于动画影片的，因此，其构图要考虑到影片剧情发展的时间顺序和空间位置关系，画面布局具有针对性，是一种基于多变性的，具有相对连镜性的构图方式。如图2-6-1是动画片《西游记之大圣归来》中山妖追江流儿的一个片段，影片根据剧情要求通过设置不同的构图、景别、视角等，生动而又紧张地营造了"追赶"这一场戏。

相对而言，绘画构图是在一定的平面或空间内组织和安排相关视觉元素，静止地表达特定时空的事物（图2-6-2）。两者都以布局或组织空间画面为主要表现形式，但其最大的差异性表现为组织画画时应考虑到的运动性和静止性。

图2-6-1 动画片《西游记之大圣归来》中的片段

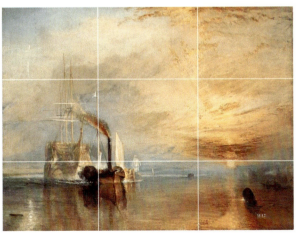

图2-6-2 透纳的风景画《被拖去解体的战舰无畏号》的三分法构图

二、动画场景设计的常见构图技巧

（一）平衡空间布局

在将画面中的各个景物元素组织、布局的过程中，创作者要考虑画面的视觉平衡，因为这是人们的一种心理需求，这直接与观众的视觉审美心理紧密联系。动画场景在通常情况下应该是平衡的、安定的，这会使人感到稳定、协调、整体化。平衡空间布局一般有以下几种。

图2-6-3　动画片《功夫熊猫之卷轴的秘密》中的对称平衡空间布局

1.对称平衡

对称平衡是最稳定的一种构图形式，画面均衡、平稳，也可以表现为对称式的平衡。通常呈现出一种庄严、肃穆的气氛（图2-6-3、图2-6-4）。

图2-6-4　动画片《寻龙传说》中的对称平衡空间布局

2.视觉平衡

视觉平衡不是要求左右对称，只是要求整体的视觉心理上的平衡。通常表现在闲致、恬静等的自然景物的画面中，或者是含有角色的情节性画面中。这种视觉平衡一般体现为画面有疏有密，体现为面积相近的整体视觉平衡感。如图2-6-5《穿靴子的猫》的概念设计中，通过光线的明暗关系区分了前后景，左下方景物和右上方画面各自占据了几乎相等比例的空间，保证了画面的视觉平衡。

图2-6-5　动画片《穿靴子的猫》的概念设计中的视觉平衡空间布局

（二）不平衡空间布局

不平衡空间布局是指创作者故意违反平衡的法则，使画面中呈现出一种极不稳定的不均衡感，以这种打破平衡的不规则形式来突出表达情节或主题（图2-6-6）。

图2-6-6　动画片《马达加斯加》的概念设计中的不平衡空间布局

（三）对称空间布局

场景空间的对称布局通常表现为在镜头画面的左右或上下设置类似的景物或结构元素，形成一种相对呼应的视觉布局，给人一种平稳、安定的感觉。该构图类型常常用于表现平静、庄重、肃穆的场景画面中，给人以平衡的视觉感受（图2-6-7、图2-6-8）。

图2-6-7　动画片《潘恩·泽罗兼职英雄》中的对称空间布局

图2-6-8　动画片《埃及王子》中的对称空间布局

（四）对比空间布局

场景空间对比布局通常表现为疏密对比、大小对比、形状对比、虚实对比等。对比的目的主要是为了拉开景物间的差异，以此体现物体各自的特性，使画面更好地表达主题，增强作品的艺术感染力。《藏獒多吉》中雪山石头在体积和形态上的对比，使画面不呆板，自然、生动（图2-6-9）。《凯尔金的秘密》中山坡与墙体、柱子等的直线形成曲直对比，使画面富有节奏感，不单调（图2-6-10）。

图2-6-9 动画片《藏獒多吉》中的对比空间布局

（五）疏密关系空间布局

疏密关系空间布局表现为一种视觉上的对比关系，景物间的疏密布局使得画面张弛有度，形成强烈的节奏感，充满独特韵味。同时，还可以利用疏密对比的方法烘托出视觉中心，交代清楚场景的空间关系（图2-6-11、图2-6-12）。

图2-6-10 动画片《凯尔金的秘密》中的曲直对比空间布局

图2-6-11 动画片《阿拉丁》中的疏密对比空间布局

图2-6-12 动画片《马达加斯加3》中的疏密对比空间布局

（六）线性分割空间布局

线性分割空间布局是指画面景物的布局表现为一种以线性形态将画面按照不同比例的水平或垂直方式进行分割的空间构图，一般作用于画面的整体结构和主体形象。可运用水平、垂直、曲、斜、圆形和不规则线条等形式来分割画面景物的布局。不同的分割比例所产生的

艺术效果也是完全不同的。

水平线性空间布局可以引导视线左右移动，获得画面横向景物的信息，体现出开阔、宽广的视觉效果（图2-6-13）。

垂直线性空间布局可以引导视线上下移动，获得景物的高度印象，体现出高大、雄伟、耸立的视觉感受，一般表现为向上或向下的垂直形态（图2-6-14）。

倾斜线性空间布局可分为立式斜垂线和平式斜横线两种。能够引导视线从一端向另一端向上或向下延伸或扩展，产生一种不稳定的画面感。常表现运动、流动、倾斜、动荡、失衡、紧张、危险等场面。往往能营造出某种危机感、艰难感或者励志意识（图2-6-15）。也有的画面利用斜线指示特定的物体，起固定导向的作用。

曲线线性空间布局使视线按曲线方向呈摇移运动，引导视线向焦点集中，突出主体（图2-6-16）。

折线线性空间布局是由短直线段构成或是由一直线弯折后形成。由于折线线形弯折不畅，所以往往给人以危险、紧张、意外、转折、突变、动摇的心理感受（图2-6-17）。

不规则线性空间布局打破了画面的秩序性，可以通过多种不同空间形态的景物塑造出画面节奏感、层次感。该构图可以使画面生动、灵活，有利于增加画面的美感（图2-6-18）。

图2-6-13 动画片《浪漫的老鼠》中的水平线性空间布局

图2-6-14 动画片《埃及王子》中的垂直线性空间布局

图2-6-15 动画片《飞屋环游记》中的倾斜线性空间布局

图2-6-16 动画片《穿靴子的猫》中的曲线线性空间布局

图 2-6-17 动画片《夜幕下的故事》中的折线线性空间布局

图 2-6-18 动画片《追逐繁星好孩子》中的不规则线性空间布局

以上所述这些"线条"并不是客观存在的实体,它只不过是因光的作用形成的各种物体的轮廓线。

(七)前景与背景辅助空间布局

在动画场景的空间布局中,还有一类影响构图的要素就是前景与背景。前景是场景画面中处在主体前面的景物,大都处于画面的四周边缘,通常表现为树木、花草,也可以是人和其他景物元素。前景的主要作用是增强画面的空间感和透视感,增强空间的主体定位,拉开空间层次关系,前景有时运用虚焦点的表现手法,模拟出景深效果。背景是指画面中用来衬托主体的后置景物,以强调主体所处环境。背景能使镜头画面中的主体形象突出,加强了空间关系的表达(图 2-6-19)。

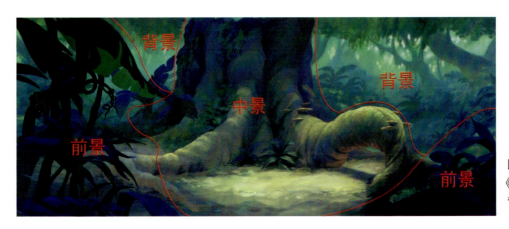

图 2-6-19 动画片《狮子王》中的前景、背景辅助空间布局

（八）留白式辅助空间布局

该空间布局是将场景中的景物故意安排在某一角或某一区域，而其他区域则留出空白画面。这些空白部分，是组织景物之间相互关系的纽带。通常是由单一色调的背景所组成，形成实体景物之间的空隙。单一色调的背景可以是天空、水面、草原、土地等景物，以此来衬托其他的实体景物。如《狼的孩子雨和雪》中山坡雪景中突出一棵孤树，非常醒目、明了（图2-6-20）。这种留白的处理，对于一些运动的主体物来说，会体现出一种方向感，使观众有思考和想象的空间，并留下进一步判断的余地，富于情趣和韵味（图2-6-21）。

图 2-6-20　动画片《狼的孩子雨和雪》中的留白式辅助空间布局

图 2-6-21　动画片《花木兰》中的留白式辅助空间布局

（九）空间形态布局

空间形态布局就是通过一定的空间布局形态来塑造出特定的空间构图，以此来营造空间层次或表现空间结构，可以更好地烘托主体，增强画面的艺术效果。如图2-6-22《飞屋环游记》的概念设计中，场景空间被设计成了多个不同的空间形态，将画面以不同形状进行了分割，由此形成了不同的空间层次，呈现出独特的画面美感。而图2-6-23《埃及王子》的场景概念设计中，塑造的空间形态自由、活泼，非常生动，展现出不一样的空间视觉感受。

图 2-6-22　动画片《飞屋环游记》中的空间形态布局

图 2-6-23　动画片《埃及王子》中的空间形态布局

三、动画场景的基本构图类型

在动画影片的创作中,为了表现作品的主题思想和视觉美感,需要在影片的镜头画面中合理地安排和处理角色与景物的关系和位置,把多个视觉元素构建、组织成一个艺术的整体。基于此,动画场景的构图将影响整个影片的视觉呈现,因此,对于动画场景设计时构图的研究尤为重要。从空间布局类型和构图技巧来分析,动画场景的构图主要有以下几种。

1. 几何中心构图

几何中心构图主要是指视觉焦点位于视觉中心区域或主体位于画面的视觉中心点。这种构图的"中心"可以理解为视觉中心,而不是画面的绝对中心位置,可以适当地把表现主体往四周偏移,避免过于呆板。这种构图方式能够突出主体,也能够引导受众视线聚焦于想要突出的画面核心内容上(图 2-6-24)。

图 2-6-24 动画片《海洋之歌》中的几何中心构图

2. 黄金分割构图

黄金分割构图是对空间运用的最常见形式,其数学解释是将一条线段分割为两部分,使其中一部分与全长之比等于另一部分与这部分之比,其比值的近似值是 0.618(图 2-6-25)。黄金分割被认为是美学的最佳比例,在艺术作品中被广泛运用。黄金分割构图凸显画面视觉中心,用于确定主体在画面的视觉位置。

图 2-6-25 动画片《机动警察》中的鸟笼位置

3. 三分法构图

三分法构图也叫井字构图,是由黄金分割理论衍生出来的构图方式。该构图手法,主要表现为横竖均分三等分,相交的四个点为视觉中心点,注视率依据从左到右、从上到下的顺序递减。三分法构图可用于确定主体在画面上的视觉位置,这是最基本的构图方式之一,是将画面主体或重要的景物设置在交叉点的位置上,使得主体形象成为视觉中心。如图 2-6-26 中运用三

图 2-6-26 动画片《老雷斯的故事》中运用三分法构图表现的路灯位置

分法构图表现动画片《老雷斯的故事》中主体物路灯的位置。

4. 向心式构图

该类构图往往是突出交代主体置于画面向心式中心的位置，四周景物的结构线呈现朝中心集中的构图形式，能将视线强烈引向主体，并起到聚焦的作用。具有突出主体的鲜明特点，但有时也产生压迫中心和局促沉重的感觉（图2-6-27、图2-6-28）。

5. 对角线形构图

它是最基本的经典构图方式之一，把主体安排在对角线上，能有效利用画面对角线的长度，同时也能使衬体与主体发生直接关系，富于动感，画面活泼，容易产生线条的汇聚趋势，吸引人的视线，达到突出主体的效果（图2-6-29）。

6. 封闭式构图

封闭式构图也称为框架式构图，该构图通常采用围合形形体框架去截取要表现的空间景象，并运用空间角度、光线、镜头等手段对框架内部的画面元素进行按需布排、组合，以此凸显框架内的画面内容。该构图能增强画面的纵向对比，使画面产生空间层次感和深度感。封闭式构图的一个诀窍就是寻找合适的

图2-6-27　动画片《浪漫的老鼠》中的向心式构图

图2-6-28　动画片《自杀专卖店》中的向心式构图

图2-6-29　动画片《魔术师》中的对角线构图

前景框架，比如一丛树、一扇拱门、一道裂缝等。选择框架式前景能把观众的视线引向框架内的景物，突出主体，带来更强的视觉冲击力（图2-6-30、图2-6-31）。

图2-6-30 动画片《睡谷传奇》中的封闭式构图

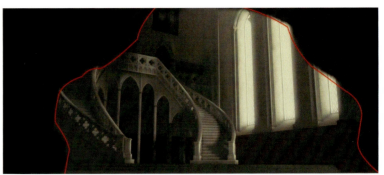
图2-6-31 动画片《浪漫的老鼠》中的封闭式构图

7. 三角形构图

正三角形有安定感，逆三角形则具有不安定动感效果。以三个视觉中心为景物的主要位置，有时是以三点成一面的几何形式安排景物的位置，形成一个稳定的三角形。其中斜三角形较为常用，也较为灵活。还有，在一个画面安排三个点，且三个点不在一个平面上，形成三角形的支撑。这种构图方式较为活跃，可以较好地强调前景与背景的关系，但需要注意三点位置的安排一定要适宜，避免喧宾夺主（图2-6-32）。

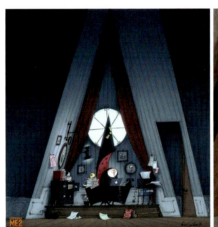
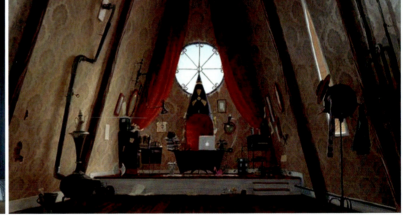
图2-6-32 动画片《神偷奶爸2》中的三角形构图

8. 圆形、类圆形构图

圆形是封闭和整体的基本形状，圆形构图通常指画面中的主体呈圆形。圆形构图在视觉上给人以旋转、运动和收缩的审美效果。同时，圆形还有一种无休无止的感觉。在圆形构图中，如果出现一个集中视线的趣味点，那么整个画面将以这个点为轴线，产生强烈的向心力（图2-6-33）。相对而言，类圆形构图通常表现为不规则圆形、椭圆、半圆等（图2-6-34—图2-6-36）。不管哪种圆形或类圆形，其整体视觉效果是将我们的视线引向画面中央的焦点处，体现出一种空间的纵深感和节奏感，别有一番情趣。

图 2-6-33 动画片《凯尔金的秘密》中的圆形构图

图 2-6-34 动画片《精灵旅社》中的半圆形构图

图 2-6-35 动画片《梦回金沙城》中的不规则圆形构图

图 2-6-36 动画片《超人总动员》中的椭圆形构图

9. 十字形构图

十字形构图就是按构图需要使画面呈十字形布局,一般表现为将画面分成四部分,中心交叉点位置可以居中,也可以在画面其他地方,主要是为了突出画面的情境。此种构图,使画面增加了安全感、平和感,有时也表现出庄重及神秘感,是一种较为特殊的构图形式(图 2-6-37)。

图 2-6-37 动画片《飞屋环游记》中的十字形构图

10. S 形构图

S 形场景构图是一种富于变化的曲线构图。这种布局形式具有流动的视觉美感,给人以流畅、活泼的气氛。S 形构图,适用于表现富有曲线感的场景,如弯弯曲曲的河流、小溪和道路等的场景空间(图 2-6-38、图 2-6-39)。

图 2-6-38　动画片《风中奇缘》中的 S 形构图

图 2-6-39　动画片《老雷斯的故事》中的 S 形构图

11. L 形构图

L 形场景构图表现为一种类似框架分割的结构，通常用来突出画面要刻画的重要景物、主体对象或提示运动路线。L 形场景空间构图可以使视觉兴趣中心较为突出，引起观众的关注（图 2-6-40、图 2-6-41）。

图 2-6-40　动画片《四眼天鸡》中的 L 形构图

图 2-6-41　动画片《大力士》中的 L 形构图

12. 综合构图

动画场景设计的内容传达有时不光只通过一种构图效果呈现，通常在创作时会综合运用多种构图技法来对场景画面进行处理。多种构图技法有时能使画面产生多种视觉上的变化，使场景画面更加丰富，主题更加突出（图 2-6-42）。

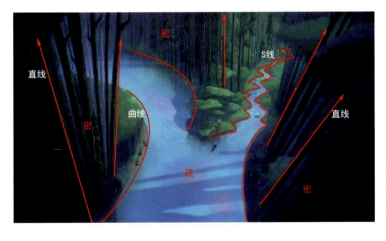

图 2-6-42　动画片《风中奇缘》中以线性构图和疏密构图等结合运用的综合构图

四、动画场景的构图与镜头运动

动画场景是动画片创作的三大要素之一,在动画影片中,它是通过一个个镜头画面来呈现的。就镜头的形式来说,镜头主要分为固定镜头和运动镜头,因此,动画场景的设计就需要按照动画片创作中镜头形式的不同而采用不同的场景设计形式和符合镜头运动的构图形式。

(一)场景服务于横移镜头

通常,横移镜头中的场景至少需要根据两个或两个以上的镜头画面来构建,如 A ⟶ B 或 A ⟶ B ⟶ C 等(图 2-6-43、图 2-6-44)。

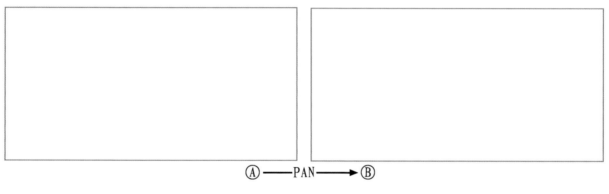

图 2-6-43 横移镜头移动指示

图 2-6-44 横移镜头场景

图 2-6-44 是一幅服务于横移镜头的场景,从画面左边树与中景山坡景(A 画面)向右横移至最右边树、垃圾桶和远山景(B 画面),形成横移过程。

(二)场景服务于竖移镜头

服务于竖移镜头的场景是通过镜头的垂直运动来表现的,可以从上至下或从下至上垂直移动(图 2-6-45、图 2-6-46)。

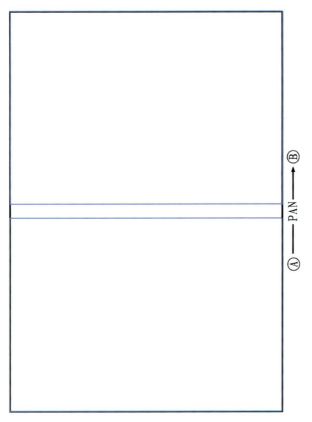

图 2-6-45 竖移镜头移动指示

图 2-6-46 竖移镜头场景

图 2-6-46 是一幅服务于竖移镜头的场景，镜头从场景底部向上移动至房屋和树，形成竖移过程。

（三）场景服务于斜移镜头

服务于斜移镜头的场景就是将场景画面设计成镜头可以按倾斜方向进行移动。通常情况下，移动方向表现为从左上往右下或从右上往左下方向移动，根据影片需要，也可以从左下往右上或者从右下往左上方向移动（图 2-6-47、图 2-6-48）。

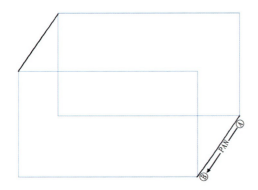

图 2-6-47 斜移镜头移动指示

图 2-6-48 斜移镜头场景

图 2-6-48 是一幅服务于斜移镜头的场景，镜头从右上房顶斜移至房屋主体部分，形成斜移过程。

（四）场景服务于摇镜头

服务于摇镜头的场景比较特殊，这是由于摇镜头中摄影机机位不动，镜头是以上下、左右或倾斜摇动。因此，在这类摇镜头的场景设计时需要按照摇镜产生的透视现象进行设计，以便于模拟出摄影机那种摇镜头的效果。

1.摇镜头的分类

（1）水平摇镜头（图 2-6-49、2-6-50）。

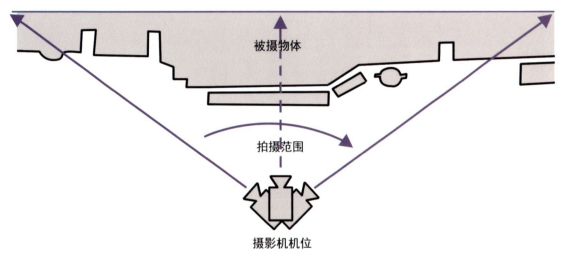

图 2-6-49　水平摇镜头原理示意图

图 2-6-50　水平摇镜头场景设计

图 2-6-50 是一幅水平摇镜头的场景设计，表现的是从街道左边摇至右边产生的变化。

（2）垂直摇镜头（图2-6-51）。

图 2-6-51　垂直摇镜头场景设计

图 2-6-51 是一幅圆形场景空间中垂直摇镜头的场景设计，表现的是镜头从仰视的升向天花板的柱子摇至俯视的柱子底部。

（3）斜摇镜头（图2-6-52、2-6-53）。

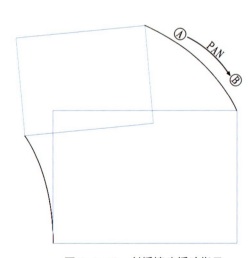

图 2-6-52　斜摇镜头摇动指示

图 2-6-53　斜摇镜头场景

图 2-6-53 是一幅服务于斜摇镜头的场景，镜头从左上巷子远处摇至右下近处地面景，形成斜摇镜头过程。

2. 摇镜头的作用

摇镜头有以下作用：

（1）拓展了场景画面的横向和纵向的视觉空间。

（2）展现了画面主体的运动状态、运动趋势和运动方向。

（3）表现视野较为开阔的空间环境，塑造出一种具有纵深感、立体化的空间视觉效果。

（4）使同一场景中的两个或多个事物之间建立起一定的联系或关系。

（5）模拟或引导角色的视线，形成观察事物的主观意向。

学习与思考

1. 根据一部动画片的重要场次段落，试分析动画场景在片中的功能和作用。
2. 根据一部动画片的主、次场景，分析透视对叙事的作用和对画面氛围的影响。
3. 根据一部动画片的特写镜头对细节的描绘，分析特写景别对影片剧情发展的作用。
4. 根据一部动画片的场景构图表现，分析其在场面调度中的作用。

练习

1. 按动画场景设计的各种构图类型，创作动画场景设计画稿。
2. 根据动画场景透视的不同类型，创作不同透视形式的动画场景设计画稿。
3. 根据动画场景设计与镜头运动的关系，设计横移镜头场景、竖移镜头场景、斜移镜头场景和摇镜头场景各一幅。

第三章

动画场景设计的基本元素设计

教学内容：

本章主要介绍了动画场景设计中各类场景设计元素的画法。采用循序渐进的学习方法：从对植物中草、树的不同类型与画法的分析，衍生出以树为主的场景设计；由对石头、岩石的形态与结构的分析，衍生出以石头或岩石为主的场景设计；由对山的结构分析，衍生出以山为主的场景设计；由对地面、道路的特点分析，衍生出以地面和道路为主的场景设计。在分析以建筑物为主的场景设计时，以不同透视类型阐述了建筑物内、外景的画法。另外，还对山洞、隧道、云等常见设计元素按其特点进行了分析和示范。更需要指出的是，本章对动画场景设计中涉及的道具进行了分析与概念梳理，同时，为了便于理解和把握陈设道具的设计要求，对其进行了合理分类和示范，使读者能够了解到各类陈设道具元素的结构、特点和设计技巧。通过本章的学习，能够使读者掌握并理解场景设计中的各种基本元素的结构与特点，掌握其绘制步骤，初步具备对动画场景设计元素的设计能力。

动画场景中的元素丰富多样，涉及多种景物元素，而对这些元素的设计主要依靠绘画形式，通过艺术家笔端的刻画，可以艺术化地表现出客观景物的形象。这些元素可以通过诸如收集与影片创作相关的文献、图片和影像，或者实地采风等素材积累手段来获取。

第一节

植物的设计与画法

一、草本植物的设计与画法

草本植物的植物体木质部通常不发达，茎质地柔软。按草本植物生长周期的长短，可分

为一年生、二年生植物或多年生植物。草本植物多数在生长季节终了时，全株或地上部分枯萎，如水稻、萝卜。在自然界中，草本植物就如同大地的外衣，不可缺少。这也是动画场景设计中极其重要的表现元素。

◆ 草的画法

草的叶片大多具有对生性，这种客观的长势在艺术创作时就会显得比较呆板，因此，在设计的时候就要考虑如何打破这种呆板，以错落、不对称的方式来绘制草的姿态。在绘制一棵草时应考虑草的自身形态、结构，而绘制一组草甚至是一片植被时就要着重表现其整体体积，以及在透视状态下的虚实关系（图3-1-1—图3-1-5）。

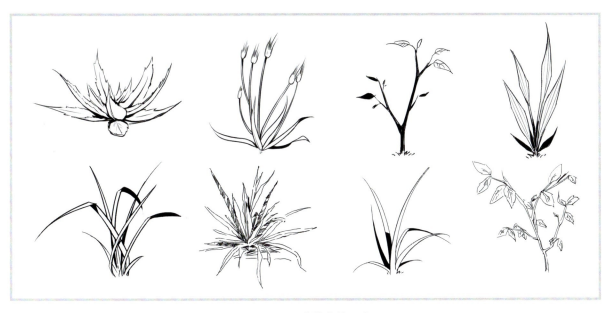

图 3-1-1　单株草的画法

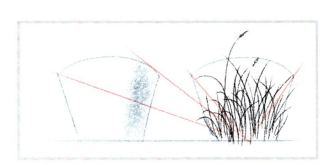

图 3-1-2　多株草的透视关系

图 3-1-3　多株草的画法

图 3-1-4　一片草的透视关系

图 3-1-5 一片草的画法

画一组草或一片草时,要按整体来规划和概括景物体积,要注意在不同透视角度下,整体景物透视的角度与方向。可以几何形体或符号归纳出群草的形体结构与体积。

二、树木的设计与画法

树木是由枝、干还有叶呈现的一种植物,一般分为两类:一类为乔木,有明显直立的主干,植株一般高大,分枝距离地面较高,可以形成树冠。常见的乔木有杨树、槐树、杉木。另一类为灌木,一般是指主干不明显,呈丛生状态的比较矮小的树木。一般可分为观花、观果、观枝干等几类,是一种矮小而丛生的木本植物。常见灌木有玫瑰、杜鹃、牡丹、黄杨、月季、茉莉、沙柳等。当其作为动画场景的元素设计时,可按创作需要,选择写实或夸张风格来表现(图 3-1-6、图 3-1-7)。

图 3-1-6 写实风格树木画法

图 3-1-7 夸张风格树木画法

◆ 树干的画法

树干包括主树干和树枝部分，在艺术表现时，可以将树干概括为形态与长短不一的圆柱体来理解其结构关系，整棵树如同按一定的结构与位置将多个圆柱体拼接组合而成。然后在此基础上进行造型细节的刻画，表现出不同树的不同的结构特点（图 3-1-8）。

树枝是表现树干的很重要的部分，树枝的分布、穿插、转折将决定树干的整体呈现情况。树枝的分布会影响树干的外形，而树枝的自然穿插、转折，会产生一定的透视关系和不规则的结构关系。因此，我们在表现时一定要注意树干整体的构图（图 3-1-9、图 3-1-10）。

图 3-1-8 树干的结构关系

图 3-1-9 曲、直树干的表现

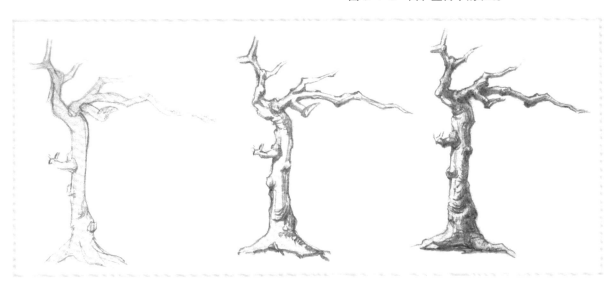

图 3-1-10 树干的常见画法

◆ 树冠的画法

树冠的结构通常表现为一组有变化的正圆、椭圆或不规则圆形的结构，也就是说，在树干上附着着许多大小不一的类圆形体。在实际绘制中，可以通过连接多个圆而产生树冠外形。在绘制时，一定要注意自然，错落有致，以及聚散、大小的穿插。而在表现树冠的立体感时，可以结合类似素描表现球体的方式进行明暗关系的处理（图3-1-11、图3-1-12）。

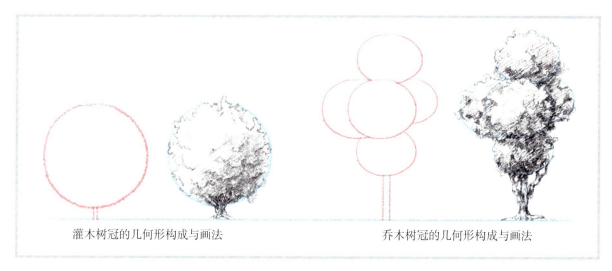

图 3-1-11 树冠的常见结构与画法 1

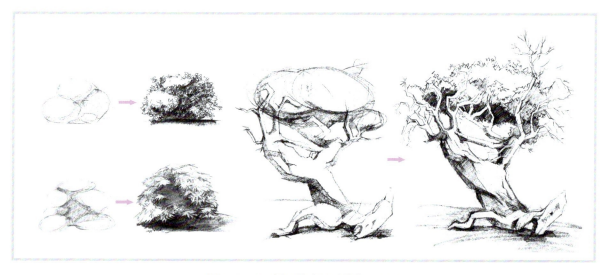

图 3-1-12 树冠的常见结构与画法 2

◆ 树根的画法

树根的结构在某种程度上与树枝类似，都可以概括为多个圆柱体在树干的底部向周围不规则张开生长，并深入地下。通常，这样外露的树根可以体现出树的古老，有时也便于角色的表演（图3-1-13—图3-1-15）。

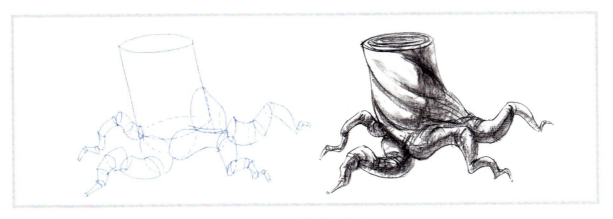

图 3-1-13 树根的结构关系

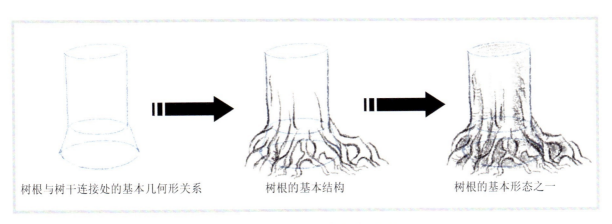

树根与树干连接处的基本几何形关系　　树根的基本结构　　树根的基本形态之一

图 3-1-14 树根的常见结构与画法

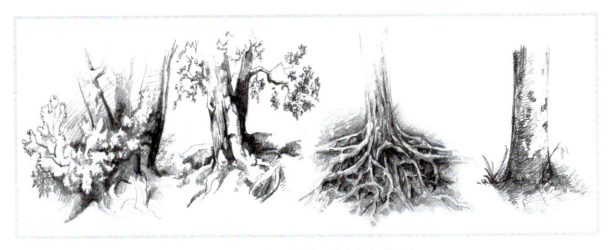

图 3-1-15 裸露树根与不裸露树根的画法

◆ 树皮的画法

树木种类繁多，树皮的纹样、肌理和形态等也呈现出纷繁多杂的面貌。而且，同样的树木，因树龄不一样而表现出不同时间段的树皮特征。比如，通常而言，大多数树在树龄较低时树皮相对光滑，树龄较高后产生龟裂而显得相对粗糙（图3-1-16）。

◆ 树叶的画法

树叶是树进行光合作用的一个部位，不同的树有不同的树叶，其形状、大小、颜色和质感也因此各不相同。树叶有单叶的，也有聚成一簇的；边缘有光滑的，也有锯齿状或不规则的（图3-1-17）。通常，一片树叶

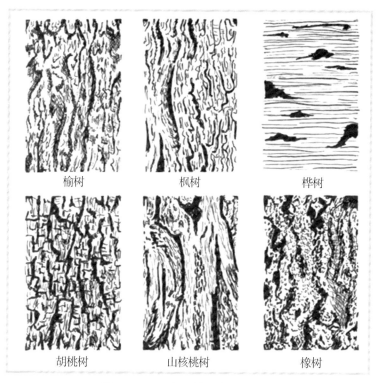

图3-1-16 常见树木的树皮表现

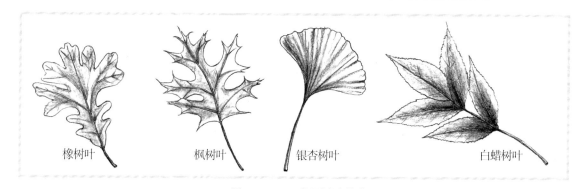

图3-1-17 常见树叶的表现

主要由三个部分组成：叶柄、叶片、托叶。叶柄将叶片同树干相连，托叶位于叶柄的下方，托叶有的是细条，有的则很大，好像叶子一样，甚至有些植物的托叶会演化为刺或者卷须（图3-1-18）。

对于多片树叶的表现，要注意构图的组合、穿插、聚散，空间的层次、虚实、前后关系的表现。有时，由于大气透视的关系，近处树叶细节较为清楚，远处树叶则以轮廓化表现，强调整体塑造，细节不作过多交代。

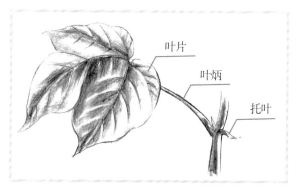

图3-1-18 树叶的主要组成部分

三、树林的设计与表现方法

◆ 近处树林的画法

画近处树林时，首先要考虑树林的整体结构，也就是树林的整体面貌，树的多少，以及是如何排列与生长的。其次要分析好层次关系和主次关系，这样在实际表现时就可以突出主体，清楚地表现树与树之间的主次与虚实关系（图3-1-19）。

◆ 远处树林的画法

在表现远处树林时，一般由于受大气透视的影响，会将近景刻画得深入清晰，而将远处的树林刻画得比较虚，甚至是缥缈，而且最好尽可能地从整体考虑，把远处树林处理成整体的一片。当然，也要注意树林的外形，以及该有的结构和虚实关系（图3-1-20）。

图3-1-19 近处树林的画法

图3-1-20 远处树林的画法

★ 学习案例步骤解析

表现树的场景设计案例一

这是一幅表现近处树林的场景，画面前景、中景和背景层次较为清晰，营造出了很好的空间层次关系。为了体现场景的虚实与主次关系，近处的花草结构画得较为清晰，而远处的树林则以轮廓化表现，加强了画面的空间距离感。

① 确定视平线和透视方向。

② 进行画面构图,按透视关系画出树林主要景物的大致位置和结构。

③ 加强景物结构的刻画,添加景物细节、明暗,确定大的关系。

④ 完善细节，细化场景氛围，完稿。

表现树的场景设计案例二

这是一幅类似圆形构图的以树为主的场景，主树位于中央，左右两棵树作为前景位于画面两边成围合状，主树后辅以乱石和远景树林。主树结构清晰，前景树的表现相对概括，不过于强调结构细节。而远景树林则以概括化成片表现，很好地形成了虚实与主次的对比关系，很好地突出了主体表现对象。

① 确定视平线和透视线。

② 确定场景的构图，以及景物大致结构和位置。

④ 深入完善景物的结构与细节表现，完稿。

③ 深入刻画树的结构，适当加强透视、体积、明暗等细节表现。

第二节
石头与岩石的设计与画法

一、石头的结构与画法

石头一般是指大的岩石遇外力而脱落下来的小型岩石，一般成块状或椭圆形，外表有的粗糙，有的光滑，质地通常坚固、脆硬（图3-2-1）。

二、岩石的结构与画法

岩石是在地质作用下形成的，是构成地貌、形成土壤的物质基础（图3-2-2）。岩石主要分为三大类：岩浆岩、沉积岩和变质岩。在动画创作中，岩石通常是动画艺术家乐于表现的景物，并且进一步将其夸张，突出其奇特之处。这是由于岩石在太阳光长期照射，以及风、水和生物的风化作用下出现碎裂、疏松等现象，形成千奇百怪的造型，犹如鬼斧神工（图3-2-3）。

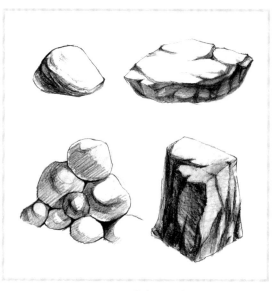

图 3-2-1　石头的常见形态与画法

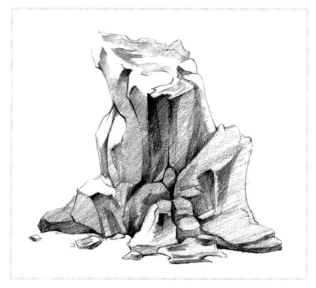

图 3-2-2　岩石的常见形态与画法

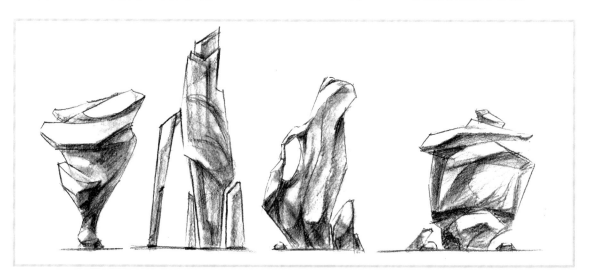

图 3-2-3　适度夸张的岩石形态与画法

★学习案例步骤解析

表现石头的场景设计案例一

这是一幅表现海边礁石的场景,这堆礁石结构较为复杂,排列凌乱,大致呈三角形构图。在画的时候以一点透视原理对礁石进行组织,注意聚散、错落和与整体环境的统一,以形成一种较好的整体氛围。

① 确定视平线和透视线。

② 确定石头的构图与位置。

③ 画出石头的基本轮廓和结构,适当加强透视、体积、明暗等细节表现。

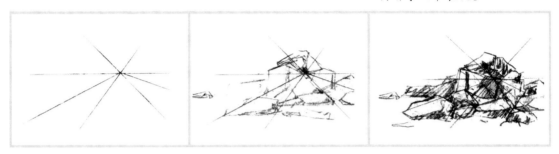

④ 深入完善石头的结构与细节表现,完稿。

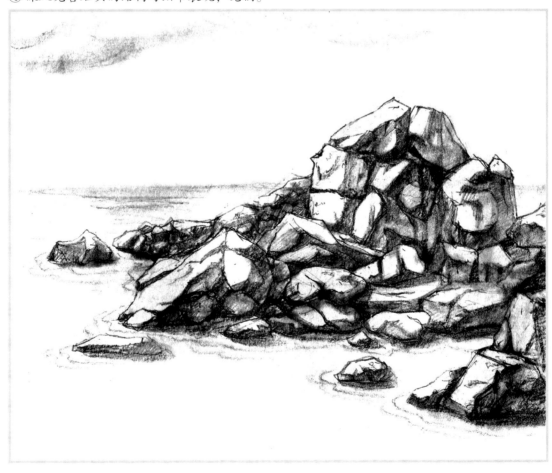

表现岩石的场景设计案例二

这是一幅表现山谷的场景,两边的岩石错落地排列在画面两边,以心点偏于左边的一点透视统辖两侧岩石。岩石的结构与肌理清晰、自然。场景画面明暗关系的表现清晰地交代了光源方向,营造出山谷不一样的氛围。

① 确定视平线和透视线。　② 确定石头的构图与位置。　③ 画出石头的基本轮廓和结构,适当加强透视、体积表现。

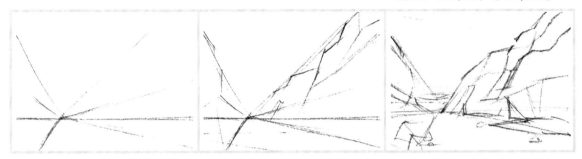

④ 深入完善石头的结构、明暗、肌理等细节表现,完稿。

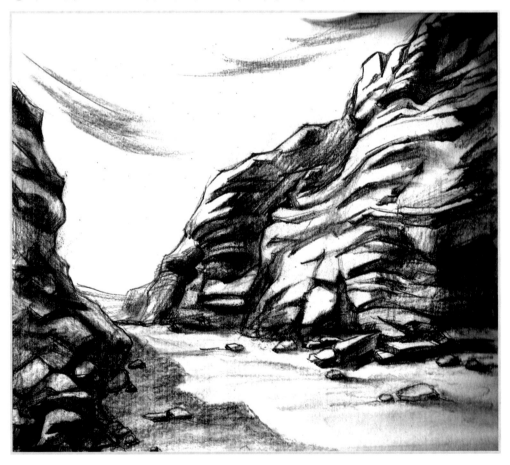

第三节
山的设计与画法

一、山的结构分析

山按成因可分为构造山、侵蚀山和堆积山。比如，喜马拉雅山脉就属于构造山，泰山属于侵蚀山，火山、冰碛丘陵、沙丘等就属于堆积山。而从山体结构上来说，主要包括三个要素：山脊、山肋、山谷（图3-3-1）。

二、山的常规表现方法

山是动画片中经常表现的场景元素，通常用于交代地理环境、故事发生的地点等。作为场景设计时一个重要的景物元素，按空间位置关系来说，山有远、中、近之分。远山一般画得浅淡，近乎平铺的表现，色调柔和；中部的山一般以块面表现，有大的结构和空间关系，细节刻画不用特别细；近山往往作为场景主体，需要比较清晰地交代结构和细节（图3-3-2—图3-3-4）。

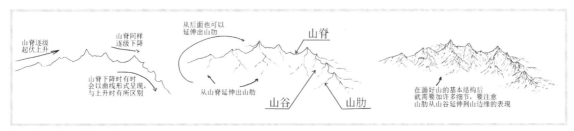

图3-3-1 山的结构分析

图3-3-2 横向构图的以山为主的场景表现

图3-3-4 以山为主的场景局部表现

图3-3-3 纵向构图的以山为主的场景表现

★学习案例步骤解析

表现山的场景设计案例一

① 确定视平线和透视线,大致划分山的基本位置。

② 确定山的基本结构。

③ 深入画出山的结构,适当加强透视、明暗表现。

④ 深入完善山体的结构、明暗、肌理等细节表现,完稿。

表现山的场景设计案例二

① 确定视平线和透视线。　② 大致确定山的基本结构。　③ 进一步明确山的结构，适当加强透视与大致的明暗表现。

④ 深入完善山体的结构、明暗、肌理等细节表现，完稿。

第四节
地面的设计与画法

一、自然形态地面的画法

自然形态的地面通常是指自然界自然存在的、没被人工改造过的地面。主要分为草地、泥地、戈壁、石头地面、多样化地面等多种类型地面（图3-4-1—图3-4-4）。在绘制地面时，应根据构图的需要合理地确定视平线的位置，视平线不同的高度将产生不一样的地面可视面积。

图3-4-1 草地

图3-4-2 戈壁

图3-4-3 石头地面

图3-4-4 多样化地面（植被、石块、泥土）

通常，在绘制时首先会参考地球的物理特点把地面设计成略带弧形的状态，也可以将地面角度设计成倾斜的，体现出一种生动的不稳定感。其次，在视平线上确定一个消失点，然后按透视规律绘制出消失于消失点的多条弧形透视线。再根据透视原理绘制出与透视线相交的弧形水平线。由此，按透视方向画出地面各种元素，如草、石头、土质地面等（图3-4-5）。

图3-4-5 按地球物理特点绘制地面

二、人工地面的画法

人工地面由于构成地面的材质、构建方式等的不同会呈现出不同的质感和肌理特征，因此在具体表现时要因地制宜（图3-4-6—图3-4-10）。在表现人工地面时，应考虑是何种环境中的地面，是城市的还是乡间的。城市环境中的地面通常会依附于建筑物等元素而综合出现；乡村的地面则通常或以自然植物为主、地面为辅，或以建筑为主、地面为辅来表现。

图3-4-6　石板地面

图3-4-7　柏油地面

图3-4-8　木质地面

图3-4-9　人工泥地路面

图3-4-10　人工石材地面（瓷砖、大理石等）

在绘制时，要根据构图的需要来确定视平线的位置，也同样需要把地面设计成弧形状态，按透视的类型确定消失点，画出垂直和水平的弧形透视线，形成场景结构网格。并且，这样的地面也可以设计成有倾斜角度的生动效果。在场景透视网格中，可以按实际需要绘制出人工地面和相关建筑、植物等。

★学习案例步骤解析

表现自然形态地面的场景设计实例

① 确定水平线、透视线。

② 进行画面构图，按透视方向确定景物位置。

③ 进一步加强景物结构表现，注意虚实关系的处理。

④ 深入完善明暗、层次、结构细节等的表现，完稿。

表现人工地面的场景设计实例

① 根据视平线基本位置绘制透视线。

② 进行画面构图,按透视方向绘制出景物大致结构和位置。

③ 进一步加强景物结构,增加明暗关系等细节的表现。

④ 深入完善明暗、景物结构细节等的表现,完稿。

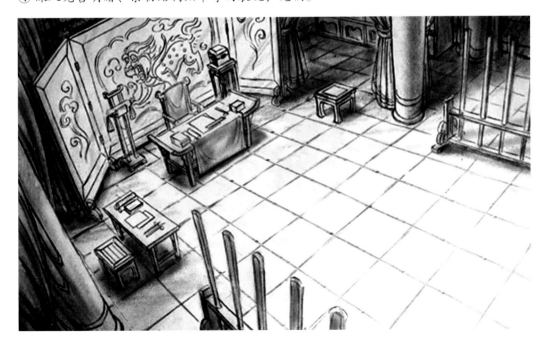

第五节
道路的设计与画法

一、直线道路的画法

直线道路的表现要按透视原理进行道路与其他景物之间的布置，注意前后空间和虚实关系的交代，使整个画面空间元素的排列更有条理。

★学习案例步骤解析

① 根据视平线绘制透视线。

② 按透视方向绘制出道路与其他景物的大致位置和结构。

③ 进一步加强景物结构，增加明暗关系等细节的表现。

④ 深入完善明暗、景物结构等细节的表现，完稿。

二、曲线道路的画法

曲线道路的表现有时要按多个透视消失点方向来进行道路的设计，也要按此来组织其他景物的位置和相互之间的关系。同时，还要注意前后空间和远近虚实关系的交代，使整个画面空间元素的排列按道路错落、有条理地展开。

★学习案例步骤解析

① 根据视平线绘制透视线。

② 按透视方向绘制出曲线道路与其他景物的大致位置和结构。

③ 进一步细化景物结构，适当增加明暗关系。

④ 深入刻画道路等景物的结构与细节的表现，完善明暗关系，完稿。

第六节
人工建筑物的设计与画法

建筑物通常都是人工设计和制造出来的，因此，它既具有功能性，又具有一定程度上的设计性和美观性。人工建筑物有别于自然景物，是一种人类思维的物化。当然，由于建筑物本身结构具有一定条理性和规则性，因此其形态表现较容易把握。但是，绘制时应注意建筑物表现应符合透视规律，在此基础上，设计出较为美观的画面构图。

以建筑物为主的场景主要分为室内景和室外景。从功能而言，可以分为公共场所和生活场所两大类，因其功能不一样，建筑物的结构、材质、空间关系也会有很大不同。

一、以一点透视原理设计建筑为主的室内景、室外景

1. 根据一点透视原理设计建筑为主的室内景

在一点透视条件下绘制室内景时，应找到最佳的视平线，拉出基本透视线，根据视平线和透视线来进行画面构图，然后按构图绘制建筑的结构和相关元素。

下面这幅室内景，就是运用一点透视原理组织画面构图，按透视方向安排室内陈设物品的。

★学习案例步骤解析

① 确定视平线位置，绘制透视线。

② 进行画面构图，按透视方向大致绘制出景物结构和位置。

③ 进一步加强景物结构，适当增加明暗关系等细节的表现。

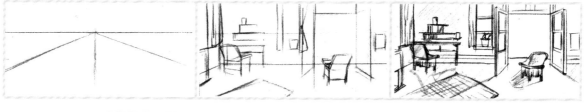

④ 深入完善景物结构细节、明暗关系等的表现，完稿。

2. 根据一点透视原理设计建筑为主的室外景

一点透视条件下，在绘制室外景时，应在规划构图的基础上注意空间透视、角度、层次关系、光影关系和虚实关系等的表现。

这幅老街室外景，是把视平线位置放低，然后按一点透视原理构图，合理安排光源方向、空间层次、空间虚实关系、视角等要素的。

★学习案例步骤解

① 确定视平线位置，绘制透视线。

② 按透视方向进行画面构图，大致绘制出建筑等景物的结构和位置。

③ 进一步细化景物的结构，添加必要的景物元素与细节。

④ 深入完善景物结构、明暗关系等细节的表现，完稿。

二、以两点透视原理设计建筑为主的室内景、室外景

1. 根据两点透视原理设计建筑为主的室内景

在绘制两点透视条件下的室内景时，需先确定需要的视角与视平线，以及两个消失点方向，由此画出大致的透视线，然后进行构图和景物结构等元素的绘制。

下面这幅两点透视的厂房室内景，是按视平线和透视线方向进行画面构图的，景物空间关系左密右疏，以楼梯分割前后景空间层次，并按左上方光源方向来表现整体光影关系。

★学习案例步骤解析

① 确定视平线位置，绘制透视线。　② 按透视方向绘制出室内景物的位置和基本结构。　③ 进一步细化景物的结构，大致确定明暗关系。

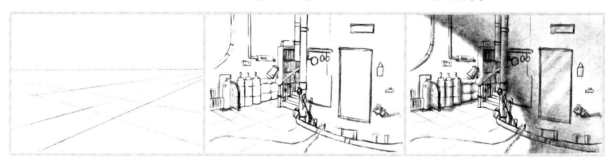

④ 完善景物结构，深入刻画明暗关系等细节的表现，完稿。

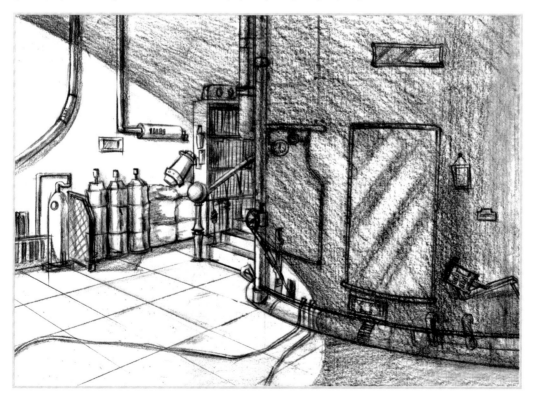

2. 根据两点透视原理设计建筑为主的室外景

运用两点透视来绘制室外景时,应注意在把握整体构图和透视的基础上,加强生活元素的表现,生活化的景物呈现往往最能打动人和吸引人。

下面这幅室外景,以两点透视原理安排左、中、右几幢建筑的位置,并按右上方光源方向表现画面空间的光影关系。

★学习案例步骤解析

① 确定视平线位置,绘制透视线。

② 按透视方向绘制出各个景物的位置和基本轮廓。

③ 进一步细化景物的结构,添加必要的景物元素。

④ 完善景物细节,深入刻画明暗关系,完稿。

三、以三点透视原理设计建筑为主的室内景、室外景

1. 根据三点透视原理设计建筑为主的室内景

以三点透视来表现建筑为主的室内景,透视效果明显,这种透视按视平线和视角的变化也会产生不一样的视觉效果,显得更具视觉冲击力。

★学习案例步骤解析

① 按三点透视原理,确定视平线基本位置,绘制透视线。

② 按透视方向绘制出各个景物的位置和基本轮廓。

③ 初步细化景物的结构与明暗关系。

④ 深入刻画景物细节,加强明暗关系表现,完稿。

2. 根据三点透视原理设计建筑为主的室外景

★ 学习案例步骤解析

① 按三点透视原理，确定视平线基本位置，绘制透视线。

② 按透视方向绘制出各幢建筑的位置和基本轮廓。

③ 进一步细化建筑的结构，添加必要的景物元素。

④ 完善建筑、云等景物细节，深入刻画明暗关系，完稿。

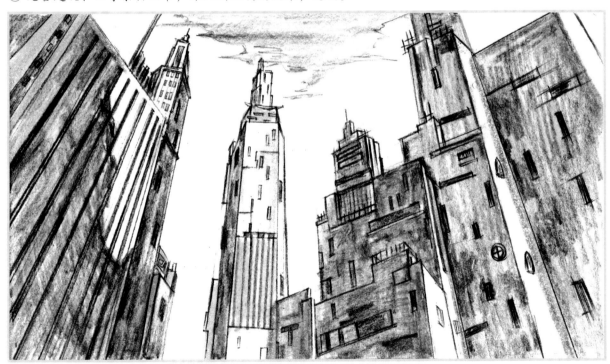

四、以其他特殊透视原理设计建筑为主的场景

这类透视不同于前面所述一点、两点和三点透视，是以四点、五点透视这类广角镜头画面形式为主要表现形式的透视现象。这是动漫作品创作中场景设计时常用的一类透视形式。这类透视主要是服务于动画创作中模拟摄影机的运镜过程而产生的透视现象。

★学习案例步骤解析

① 按透视原理,确定消失点基本位置和方向,画出垂直和水平的弧形透视线,形成场景结构网格。

② 按透视方向绘制出各幢建筑的位置和基本轮廓。

③ 完善建筑、云等景物结构与细节,按光源方向刻画明暗关系,完稿。

第七节
山洞、隧道等洞形场景的设计与画法

山洞、隧道是动画影片中常见的场景形态。不同类型的山洞呈现出各具特色的造型特征,动画影片中表现的山洞大多是经过自然鬼斧神工雕琢的,造型常常显得奇异怪诞,结构错综复杂,营造出一种神秘、深邃的感觉。如图3-7-1是动画片《泰山2》中山洞的场景,以较深的颜色刻画前景洞壁,以较为明亮的光线刻画洞中中景区域,而远处则以幽暗的基调表现山洞的深邃。由此可以看出该山洞场景结构的奇特、曲折,营造出一种神秘的感觉。

图 3-7-1　动画片《泰山 2》中的山洞场景设计

相对而言，隧道之类的由人工建造的洞形场景，机械性、规则性、功能性比较强，人工痕迹明显。当然，具有一定艺术性的石窟类洞形场景，文化特征明显，佛教、道教等元素是该类场景表现的要素。

一、山洞的设计与画法

★学习案例步骤解析

① 按设计要求，确定视平线，绘制透视线。

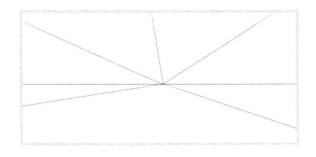

② 按透视方向绘制出山洞的基本结构和体块位置。

③ 进一步刻画山洞结构细节，添加岩石、地面等景物的肌理。

④ 完善山洞细节，按光源方向刻画明暗关系，完稿。

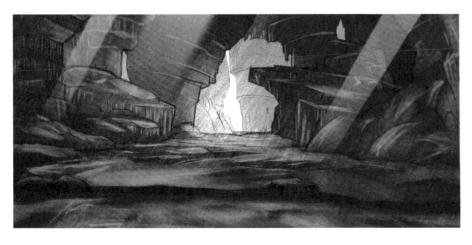

二、隧道的设计与画法

★学习案例步骤解析

① 按设计要求，确定视平线，绘制透视线。大致绘制出隧道内景物的基本位置。

② 进一步明确隧道内各个景物的结构。

③ 深入刻画隧道内景物，添加地面、木纹等景物的肌理与细节。

④ 按光源方向刻画明暗关系，塑造隧道内空间层次与虚实关系，完稿。

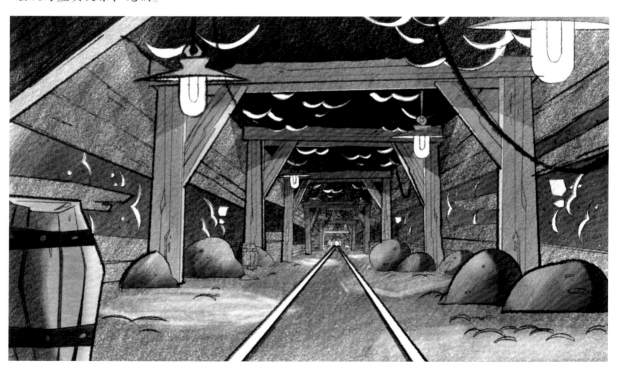

第八节
云的设计与画法

云是大气中水汽凝结而成的可见聚合物。受季节与天气变化影响，云的样式也会呈现出千奇百怪的特征。

一、云的基本类型

云的种类较多，概括来讲主要分为积云、层云、卷云，细分则有卷积云、高层云、高积云、积雨云等十几种（图3-8-1）。根据高度不同被分别归入四个基本族类：低云族、中云族、高云族和直展云族。云的形体会受高度、距离、透视等因素影响而产生不同的视觉效果（图3-8-2）。

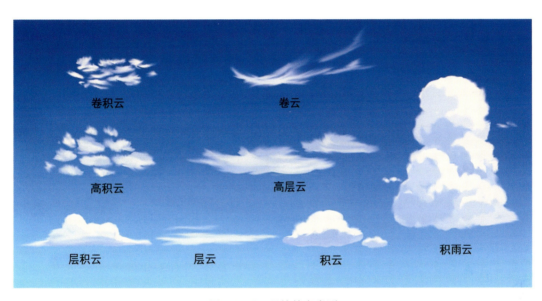

图3-8-1　云的基本类型

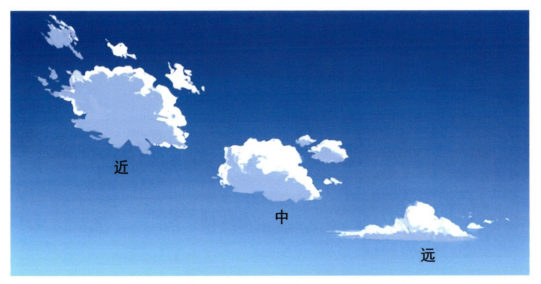

图3-8-2　云的近、中、远展示

而在动画创作中,云的表现更具主观性。既有如日本动画导演新海诚的写实云设计,也有迪斯尼进行适度夸张的偏写实云的设计,还有夸张化的美式卡通扁平化云的设计,更有依据影片主题和剧情要求来设计的拟物化云的设计。如《小马王》和《飞屋环游记》中的拟物化云的设计,有的像马,有的像飞象,有的像婴儿等,为影片增添了无穷的趣味和视觉感染力(图3-8-3至图3-8-7)。

图 3-8-3　动画片《秒速五厘米》中的写实云设计

图 3-8-4　动画片《大力士》中的偏写实云设计

图 3-8-5　动画片《孤岛生存大乱斗》中的扁平化云设计

图 3-8-6　动画片《小马王》中云的拟物化设计

图 3-8-7　动画片《飞屋环游记》中云的拟物化设计

二、云的常规画法

在绘制云时,应先分析云的结构和形态,并且要注意按透视方向来表现云的体积与质感的变化,这是画云的基本前提(图3-8-8、图3-8-9)。

图3-8-8 云的透视关系

图3-8-9 场景设计中按透视关系设计云的结构与体积

第九节
场景陈设道具与构成元件的设计与画法

一、道具与场景陈设道具

随着动画理论与实践的发展,有的学者逐渐把道具单列出来,作为设计的一个环节来看,有的则直接并入场景设计之中。虽然各有其依据,但还是要根据动画创作的工业化流程和规律来对道具这一概念进行研究。

在传统动画片创作中,对于道具的理解与运用,更多的是与角色联系在一起的,称为角色道具或就叫道具,主要是指与角色关系密切的服饰、配饰和贴身使用的物品等。而将场景中出现的陈设类物品,看作是场景的构成元件,是组成场景空间的造型元素。但是,对动画实践与理论深入研究后发现,场景中的有些陈设类物品属性不稳定,带有某种条件性归属,当陈设类物品与角色发生行为关系时,可以看作是传统意义上的道具;而当角色贴身的道具放置于场景之中不使用时,其属性就发生了改变,就成为陈设类物品,成为场景的构成元件。

因此,本章对于道具的分类主要是从与场景设计关系紧密的陈设类物品这个角度来梳理、归纳的。同时,陈设类物品还包括被置于场景之中,并作为场景构成元件的不使用的角色贴身道具,因为此时其属性更倾向于是陈设类物品。为了便于认知与理解,对于场景构成元件中的陈设类物品,本章将以"场景陈设道具"这一称谓来阐述和分析。

二、场景陈设道具的分类

动画场景的陈设物品类道具是指场景中陈列摆设的各类道具物品和元素,通常情况下陈设道具的位置是不变的,是作为场景布景元素存在的,如室外的邮筒、广告牌等,室内的桌椅、沙发、各种家电等。场景陈设道具的设计不仅展示着空间,也提示着角色的身份特征,刻画出角色的性格特征,同时在动画中起着构建空间内容、叙述故事情节、渲染情节等作用。它们的设计不仅展示出设计者独特的创意思维和设计理念,还直接影响到相关动画衍生产品的开发和商业价值,是现代动画片研发中不可忽视的潜在价值要素。

动画场景中的陈设道具是引导观众视觉感官的造型元素，因而它具有构成形体的基本要素：形态、色彩、材质，从这些要素着手进行陈设道具设计才能做到符合剧情、贴合角色，发挥陈设道具在动画中的应有作用。陈设道具元素设计步骤可参考常规动画场景设计步骤，但要注意不同类型的陈设道具的形态、结构特征，在设计时也要考虑不同角度、位置呈现的不同形态与结构特征。

场景陈设道具设计内容广泛，主要包括家具、家用电器、日用品、劳动工具、交通工具、武器等器物。在动画场景设计中，陈设道具要依据剧本所设定的时代特征来设计，还要了解该类陈设道具的作用、功能、形态和材质等，然后依据不同场所和环境的需要有针对性地细致刻画（图3-9-1、图3-9-2）。

图3-9-1 《鬼妈妈》中的陈设道具设计　　图3-9-2 《通灵男孩诺曼》中的陈设道具设计

（一）家具类设计

家具的造型设计决定着整个场景的陈设风格，展示着空间，其与场景的融合揭示着环境、烘托着画面的效果。家具是角色生活场景的环境要素，家具设计是对动画场景中生活体系的建立，而不是简单的对于"物"的设计。家具的设计源于真实的生活，同时也是角色生活时代、特点和身份的体现。如图是写实和夸张风格的沙发、桌椅、书架、床、灯等的设计（图3-9-3、图3-9-4）。

图3-9-3 写实风格家具造型设计　　图3-9-4 夸张风格家具造型设计

（二）家用电器类设计

家用电器的设计应配合家具的设计，与家具的设计风格统一，并对场景的环境进行揭示和展现。电器的造型通常依据家具的风格，以及故事场景的时代和文化背景来进行设计。越是贴近人们生活的元素，越容易被人们所接受和认可，可将这样的生活化的电器进行艺术性的再加工，从而在各种类型的动画片中展示。动画场景中通常出现的电器大到电视机、电冰箱、电风扇、热水壶，小到收音机等，种类繁多，应根据动画片剧情的环境需要而定（图3-9-5、图3-9-6）。

图 3-9-5　洗衣机、电冰箱、电视机、笔记本电脑、吸尘器、热水壶、榨汁机等家用电器造型设计

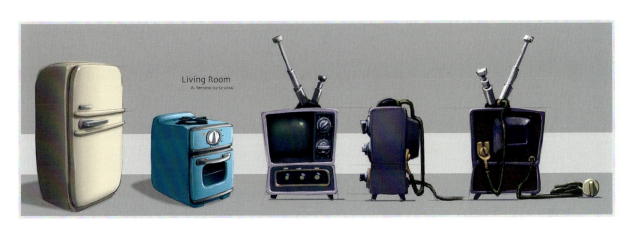

图 3-9-6　《疯狂动物城》中的家用电器造型设计

★ 家用电器设计步骤

① 选择电视机视角，确定视平线和消失点方向，绘制大致轮廓结构。

② 按透视关系，进一步刻画电视机开关、按钮、天线和音响孔等结构与细节，完成设计。

（三）日用品类设计

动画场景陈设道具中的日用品设计是烘托场景的生活感、自然气息的要素，能够体现场景地点与环境、角色性格与爱好，是动画创作中的调味剂。日用品种类繁多、形态各异，需按影片要求进行相关设计（图3-9-7）。

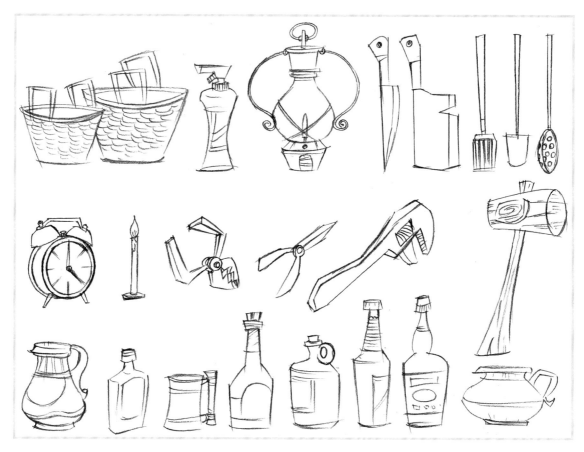

图3-9-7 日用品造型设计

（四）劳动工具类设计

劳动工具又称生产工具，是人们在生产过程中用来直接对劳动对象进行加工的物件。

劳动工具主要用于在劳动者和劳动对象之间传导劳动的作用。从原始人使用的石斧、弓箭，到现代人使用的各种各样的机器、设备、现代化工具等，都起着传导劳动的作用，均属生产工具。因此，不管是古代题材还是现代题材的动画片，片中必然要呈现符合时代要求的劳动工具。

1.传统农具设计

传统农具，多指非机械化的农业生产工具。传统农具是农民在农业生产过程中用来改变劳动对象的器具。主要分为七类：耕地整地工具、播种工具、中耕除草工具、灌溉工具、收获工具、加工工具、运输工具（图3-9-8、图3-9-9）。

图3-9-8 农具的设计

图3-9-9 《驯龙高手2》中相关农具的设计

2. 现代化劳动工具设计

现代化劳动工具，一般是指智能化和机械化的生产工具，如联合收割机、播种机、脱粒机、插秧机、拖拉机、农用飞机等（图3-9-10）。

图3-9-10 现代化劳动工具设计

（五）交通工具类设计

交通工具，作为动画片中时常出现的道具，它与角色关系有时紧密，如戏用道具，有时疏远，如陈设道具，归纳为哪一类取决于剧情设定。

1. 日常交通工具设计

交通工具是角色出行时使用的道具，是动画片场景中不可缺少的一部分。交通工具类的设计可以大概分为写实和夸张两种风格类型（图3-9-11、图3-9-12）。写实类交通工具的设计是对生活中实物的塑造，还原现实生活中交通工具的样子，尽可能真实、完善。而夸张类交通工具的设计要求具备较强的想象能力，有的通过夸张、变形来适度改变原有写实造型的形态，有些则以扁平化手法或抽象的几何图形概括具体的实物形象来重构与设计。例如用长方形代表公交车的车身，圆形代表轮胎，抽象而突出实物形态特征。同生活用品类的设计一样，动画片中交通工具类的设计也体现着角色生活的时代和其身份特征，所以无论是抽象还是写实，都必须与场景和角色的设计风格保持一致。

图 3-9-11　写实类交通工具设计

图 3-9-12　夸张类交通工具设计

图 3-9-13　《超能陆战队》中的交通工具设计

在动画片的交通工具设计中，交通工具和角色等一定要保持风格统一（图 3-9-13、图 3-9-14）。同时，考虑到道具与角色的比例关系，要按基本的人体工程学原理来设计交通工具，使交通工具的空间或比例符合角色表演的需要。

图 3-9-14　《疯狂动物城》中的交通工具设计

2. 交通工具内景设计

在动画场景中除了需要对交通工具进行设计之外，还需要对交通工具的内部进行刻画，如汽车、飞机、火车、太空舱等的内景（图3-9-15）。在角色涉及与交通工具相关的场景时，难免需要画到内部景。在对交通工具内部进行设计的时候，要注意内景与角色之间的比例，以及内景的透视和角度。

图 3-9-15　交通工具内景设计

3. 科幻类交通工具设计

科幻类交通工具通常基于艺术家或设计师的想象，根植于现有科技等相关信息进行仿生学造型设计或对不同造型元素进行组合设计而成，产生出一种既熟悉又陌生的新的视觉感受。这种对现有交通工具造型的突破，是人类探索新事物的渴望，是未来科技产品的思想萌芽（图3-9-16）。

图 3-9-16　《卑鄙的我》中的科幻类交通工具设计

（六）武器类设计

在涉及一些武打和动作类动画时，角色会使用一些武器类的道具。武器类道具的设计是角色身份和特征的表现，例如孙悟空的金箍棒、猪八戒的九齿钉耙等。成功的武器类设计会使观众在看到武器时很快联想到角色的形象。武器类通常分为冷兵器和热兵器两大类。冷兵器设计可以分为棍棒和刀剑两种，针对不同的角色设计和场景风格，相同的武器也可以做出不同的改变。在设计热兵器时，小型武器通常作为戏用道具的贴身类道具而出现，其他一些武器往往以条件性行为道具而存在。而智能化武器往往界定较模糊，如机器人或遥控飞机武器等，这些智能化武器已经不是通常意义上的道具了，而是类似角色一样的存在。

1. 常规武器类设计

（1）冷兵器设计。棍棒类是动画片中经常遇到的兵器，在进行棍棒类兵器设计时，要注意棍棒的透视和比例。不同的棍棒长短不一，在造型上也存在着各自的特征和差异性，所以除了透视和比例外，设计表达上也往往不固定，如金箍棒、狼牙棒等（图3-9-17）。

刀、剑是动画片中经常运用的武器，画刀、剑时同样要注意与人的比例关系和透视关系。不同时代、不同地域、不同类型的角色会按时代特征和地域特征来使用不同的刀、剑。因此，在设计时要紧扣动画创作的实际需要进行针对性设计（图3-9-18）。

图 3-9-17　棍棒类武器道具设计

图 3-9-18　刀、剑类武器道具设计

（2）热兵器设计。热兵器是现代战争中出现的武器类型，主要分布于海、陆、空三大领域。热兵器种类繁多，小到手枪、大到航空母舰，不胜枚举。因此，在设计热兵器时，需紧密结合剧本的要求来构思和设计合适的热兵器类型（图3-9-19、图3-9-20）。

图 3-9-19　手枪类兵器的设计

图 3-9-20 坦克、飞机、导弹系统的设计

2. 科幻类武器设计

在动画场景中，除了上述这些武器之外，还有一些很特殊的武器，例如科幻武器等。这些科幻类武器往往运用于科幻性质的动画影片中，通过艺术家大胆的构思与想象，在构建场景元素时对道具进行科幻画风的设定。此类道具通常没有固定形态的画法，可以通过艺术家的联想和刻画来设计出不同的风格造型。一般情况下，主要还是采用仿生学设计或组合造型元素设计来实现的。但是，无论造型如何变化，都必须与角色及场景的风格相统一。

（1）科幻类仿生学的武器设计。科幻类仿生学的武器道具设计，在外形上追求与现实动物等元素大体相似，但是其材质、结构和功能则按机械设计要求进行合理装配与组合。如图 3-9-21 中以鱼为蓝本的仿生学战斗飞行器，其外形与鱼的形体结构基本相似，但是其材质、翅膀、武器装置等完全按实际飞行器的机械性特点进行设计，辅以相关机械元素，体现出一种既熟悉又新奇的视觉感受。

图 3-9-21 鱼型战斗飞行器

（2）科幻类组合造型元素的武器设计。科幻类组合造型元素道具设计的最大特点就是组合性，以不同物体元素进行有机、合理的组合，同时也考虑到人机工程学在设计中的应用（图3-9-22）。

图 3-9-22　战斗飞船

如图 3-9-23 是《最终幻想 9》中的战斗飞行器设计，以船、鱼、鸟的翅膀等元素为蓝本进行组合设计，打造出一种基于现实元素的科幻造型，新颖、梦幻，极具视觉美感。

图 3-9-23　《最终幻想 9》中的科幻类组合造型元素的武器道具设计

（3）科幻类综合性几何形的武器设计。科幻类综合性几何形的武器道具设计是以各类几何形态为基本形，按照不同武器的类型和功能进行创造性的拼接、融合，有时为了符合影片风格需要进行适度夸张。如图3-9-24中隐形战斗机的设计，是以各类几何形的形态与功能化结合，并进行适度夸张，创造性地展现出该类武器道具的造型特点和设计风格。

图3-9-24　科幻类综合性几何形的武器道具设计

（七）贴身物品类设计

贴身物品类道具通常是指角色表演时与角色发生直接关系的所佩戴或用于传导行为的物品。当该类道具不被使用并放置于场景之中时，其属性就发生了改变，就成为陈设类物品，成为场景的构成元件。因此，此类贴身物品类道具的属性相对不够稳定，带有某种条件性归属特征。这种不稳定的属性转换，需要根据动画剧本的要求而设定。如传统的劳动工具，常见的跷跷板、秋千、汽车、自行车都可以看作是具有条件性归属的行为道具。

贴身物品类道具在动画场景的陈设道具设计中的作用是举足轻重的，它不仅是空间环境的重要组成部分，也是场景设计中重要的造型元素，还与场景在影片整个空间环境中的造型形象、气氛、空间层次、效果及色调的构成密不可分，有利于形成统一的视觉效果。贴身物品类道具的设计在一定程度上是与角色保持一致性的，也是角色鲜明个性的表现，并且起到交代故事背景、推动情节发展的作用（图3-9-25）。同时，具有一定的标志性和提示性方面的内涵。例如，当观众看到某个贴身物品类道具时就会下意识地联想到某个特定的角色，如看到金箍棒就会联想到孙悟空等。

图 3-9-25 贴身物品类道具设计

在动画片中，贴身物品类道具能够使角色身份特征得到强化，使观众能够很快识别并引起观众共鸣。图 3-9-26 是《疯狂动物城》中警官兔子朱迪的贴身道具设计。

图 3-9-26 《疯狂动物城》中兔子朱迪的贴身道具设计

 学习与思考

1. 透视的视角对各类场景的设计有什么影响？要考虑哪些因素？请举例说明。
2. 在什么情况下，可以运用四点、五点这类广角性质的特殊透视原理设计场景？
3. 自选一部动画影片，选取片中主要的场景陈设道具，分析其作用及与角色之间的关系。
4. 自选写实风格动画影片和夸张风格动画影片各一部，选取片中各一组场景陈设道具，比较其各自特征，分析在不同风格条件下各类道具设计的差异。

 练习

1. 根据场景设计步骤，设计以树、植被、森林、山为主的场景各一幅。
2. 根据场景设计步骤，设计以石头、岩石为主的场景各一幅。
3. 根据场景设计步骤，设计以地面、道路为主的场景各一幅。
4. 根据场景设计步骤，设计各类透视角度的以建筑物为主的室内、室外景各一幅。
5. 根据场景设计步骤，设计以山洞、隧道为主的场景各一幅。
6. 根据场景设计步骤，设计以云为主的场景一幅。
7. 根据场景陈设道具的特点与设计要求，设计家具、家用电器、日用品各一组。

第四章

动画场景设计的辅助训练

教学内容：

本章主要介绍了学习动画场景设计时用于辅助训练和学习的相关知识与技巧。首先剖析风景写生与动画场景设计之间的关系，强调风景写生是动画场景设计的必要手段。从动画场景设计辅助训练的角度出发，通过风景写生等手段来进行动画场景概念小稿的创作训练，以此来培养创作者的场景设计创作能力、想象能力和表现能力等。通过这些场景设计的辅助训练手段，读者能够更好地建立起动画场景设计的创作意识与概念思维，从而提升创作者的整体设计与表现能力。

一部动画片的场景要想设计得出色和吸引人，就需要设计师精心创作。为了提升创作者的创作能力，就非常有必要进行一些与场景设计相关的辅助训练和学习。这主要涉及绘画能力训练、场景概念小稿创作训练、实景剧情推演训练等。其中，风景写生是绘画能力训练和场景概念小稿创作训练极其重要的手段，包括写生、默写和创作等，它能够帮助创作者提升对生活、生命的感知和认识，捕捉有利于影片创作的素材等。风景写生性质的采风手段对于动画场景的设计来说是一种前期概念创作的探索，能够形成初步的影片场景空间概念思维和创作意识。

第一节
风景写生与动画场景设计的关系

一、认识风景写生

风景写生是艺术创作者对大自然与现实生活环境进行艺术创作的绘画表现形式，也是对现实生活的认识和对美的创造，是传达情感、表达思想的手段。通过风景写生，能全面接触到风景绘画中诸如题材设置、选景、构图、绘画技巧、意境营造、基调表达等诸多问题，主要用于培养艺术创作者对自然风光的观察力、感

受力和表现力；了解空间构成、层次塑造与空间透视关系的各种要素，掌握表现空间的方法与技能；理解自然景色由于季节、气候、时间、环境等条件的不同而产生的不同基调和色彩关系，并掌握其表现的规律与技法；训练用绘画技法塑造不同景物的形体、质感的能力；以艺术创作者内心不同的情怀感受并表现出所绘风景的意境和情调。

风景写生以绘画形式来分，主要分为素描风景写生、色彩风景写生。素描风景写生又可以分为风景素描和风景速写（图4-1-1—图4-1-5）；色彩风景写生按照材质来分，可以分为油画、水彩、水粉、丙烯、彩铅和马克笔风景写生等（图4-1-6—图4-1-16）。采用何种风景写生形式，一般以艺术创作者个人喜好而定。

◆ 素描风景写生——风景素描

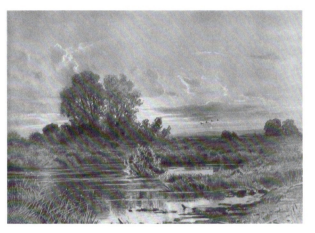

图4-1-1 俄罗斯画家希施金风景素描作品《池塘》

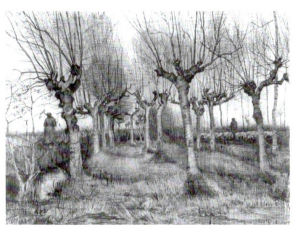

图4-1-2 荷兰后印象派画家凡·高风景素描作品《树林》

◆ 素描风景写生——风景速写

图4-1-3 德国画家门采尔的风景速写

图4-1-4 法国印象派画家莫奈的风景速写

图4-1-5 著名画家吴冠中的风景速写

◆ 色彩风景写生——油画风景

图4-1-6 俄国画家希施金油画风景作品

图4-1-7 美国印象派画家丹尼尔·加伯油画风景作品

图4-1-8 法国著名画家保罗·塞尚油画风景作品

◆ 色彩风景写生——水彩风景

图 4-1-9　俄罗斯水彩画家罗森斯基·格雷戈里水彩风景作品

图 4-1-10　波兰画家迈克·奥罗拉斯基水彩风景作品

图 4-1-11　日本画家赤坂孝史水彩风景作品

图 4-1-12　奥地利画家托马斯·安德水彩风景作品

◆ 色彩风景写生——水粉、丙烯、彩铅、马克笔风景

图 4-1-13　英国画家理查德·麦克尼尔水粉风景作品

图 4-1-14　日本画家林亮太彩铅风景作品

图 4-1-15　英国画家马克·普雷斯顿丙烯风景作品

图 4-1-16　画家夏克梁马克笔风景作品

　　风景写生时艺术创作者往往强调感性意识，追求一刹那捕捉到的艺术灵感，沉浸于自然与光影的变化中。面对同样的自然场景，每个人都有自我认识，感受各不相同，这就是感性的写生，这是艺术创作者在情景的影响下激发了内心的某些情感共鸣而产生的画面化传达，也是风景写生所追求的个性化表现。培养风景写生训练中对于"景"的敏锐洞察力、艺术表现力和感染力，无论是对于绘画专业学生还是动画专业等艺术设计类学生来说都是十分重要的。

　　当然，对于成熟的艺术创作者而言，在风景写生时强调感性意识和个性化表达是基于其娴熟的绘画技巧和成熟周到的理解。而对于处于初学阶段的人来说，往往需要较多地注重技法或艺术表现力的训练，那就需要带着一定的目的和任务在每次风景写生时解决一个一个的问题，直至能较好地理解并掌握风景写生技巧（图 4-1-17）。

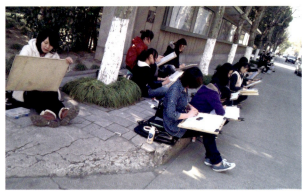

图 4-1-17　学生风景写生训练

二、风景写生是动画场景设计阶段的必要手段

在动画创作前期阶段，创作团队通常会按照剧本要求选择相关地域进行必要的采风，以此搜集用于动画影片创作的场景素材和探寻影片世界观营造的"灵感"，如迪斯尼公司和吉卜力动画工作室的采风实践（图4-1-18—图4-1-25）。一般运用拍照、摄影、写生等记录手段来进行影片所需素材的积累和氛围体验，以此保证动画影片的生活化、真实可信、生动感人。其中，类似于风景写生这样的采风形式是其中一种必不可少的素材收集和寻找创作灵感的手段，为动画影片整体时空观的构建起到前期铺垫作用。通常，动画创作中风景写生这样的采风形式是根据剧本的要求和导演指示来安排的，需要进行有目的的写生，在实景地感悟与构想影片的时空环境，其表现形式往往不受局限，手法可以多样化，往往是倾向风景写生各表现形式的某一种或几种形式的综合呈现。风景写生也应该是动画专业学生提高自身专业素养的一种必要的学习方式，可以使其绘制出的场景较为生活化、不空洞，还可以培养学生的空间想象能力、多角度思维能力和绘画表现能力。

图4-1-18 《疯狂动物城》导演带领创作团队非洲采风

图4-1-19 《疯狂动物城》创作团队实地采风

图4-1-20 《疯狂动物城》创作人员实景写生一

图4-1-21 《疯狂动物城》创作人员实景写生二

图4-1-22 《哈尔的移动城堡》创作团队欧洲采风

图4-1-23 《哈尔的移动城堡》创作团队考察实景地

图 4-1-24 《哈尔的移动城堡》创作人员实景写生

图 4-1-25 《哈尔的移动城堡》创作人员在进行场景景物分析

第二节
根据"创作灵感"设计动画场景概念小稿

一、动画场景概念小稿的"创作灵感"

一般而言,"创作灵感"是艺术创作中很难用言语表达的思维过程,是艺术家思维在特定条件下、特定时间点的发散与呈现,也就是通常说的"点子"。这种灵感的产生虽然有偶然性,但也有一些必然性的因素在里面,包括一些内因和外因共同作用而产生灵感。

动画场景设计小稿的创作灵感来源通常有两种途径,一种是内在因素的影响,比如动画场景设计师对于风景写生的体验,采风或写生时对景物的观察与理解,以及其他绘画经验的积累;另一种是外界因素的影响,比如剧本的限定,导演的影片创作指示和要求,和其他动画相关环节创作人员的讨论,等等,这些都可以在某种程度上激发创作灵感,促使动画场景设计师脑海中场景画面的形成,动画场景小稿就是这种灵感画面化的初步实现(图 4-2-1)。

图 4-2-1 场景灵感小稿

通常，动画场景概念小稿的创作没有特别固定的模式，比如日本动画大师宫崎骏就喜欢以铅笔或铅笔淡彩来寻找创作的灵感，构建场景氛围与基调。他的每一部动画片的成功，都是由这样无数的思维灵感碎片带来的（图 4-2-2）。当然，动画场景小稿的创作是有一定的基本设计框架的，受限于一定的内容和要求。动画设计师对于"创作灵感"的追求，既要基于自身素养的提升和积淀，更依赖于拥有高超的专业技能与表现力。

图 4-2-2　动画片《红猪》场景小稿

二、动画场景创作灵感的概念小稿训练

动画场景创作灵感的概念小稿训练不是只有在风景写生完成之后，或者在做动画项目之时才可以进行，其实，在日常生活中都可以进行，前提是做一个有心人。

（一）基于风景写生或实景条件下的概念小稿训练

图 4-2-3、图 4-2-4 是根据实景所创作的场景概念小稿，这是一种在写生基础上进行的多角度训练，以此来培养学生的空间想象能力和多角度思维能力，这是学好动画场景设计必备的能力。

图 4-2-3　小吃店实景

图 4-2-4　小吃店场景小稿

（二）基于动画项目创作的概念小稿测试

在实际的动画项目执行过程中，动画设计师经常会在前期创作阶段进行动画概念设计小稿的测试，其中主要包括场景概念设计和角色概念设计。场景概念设计的测试则主要涉及场景平面方位图、立面图、结构图、鸟瞰图、气氛图和人景关系图等。以宫崎骏为代表的许多日本动画导演都比较喜欢在动画片创作之初进行大量的概念小稿测试，以确定相关的风格、基调、角色、场景等设计元素，这是他们的影片能够获得成功的有效创作手段（图4-2-5、图4-2-6）。

图4-2-5 动画片《红猪》鸟瞰图、立面图

图4-2-6 动画片《哈尔的移动城堡》平面图、立面图

动画场景概念小稿的测试之所以如此重要，是因为在动画项目的场景设计过程中，我们经常会遇到一些不好把控或意识不够明确的创作问题，比如景物的构图、元素的增减及基调等，这时，对场景小稿进行测试与比较就显得非常重要。下面这个案例是某个动画项目中要求设计一个带亭子的室外景（图4-2-7—图4-2-9）。

图4-2-7 项目实景采风

图4-2-8 根据项目要求进行动画场景小稿测试

图4-2-8中是四幅动画场景小稿的测试稿，其中三幅是写实风格的三个角度，适当表现出明暗关系，而右下角是夸张风格的场景小稿测试，景物元素进行了一定程度上的夸张变形，形成了一种新奇的视觉效果。

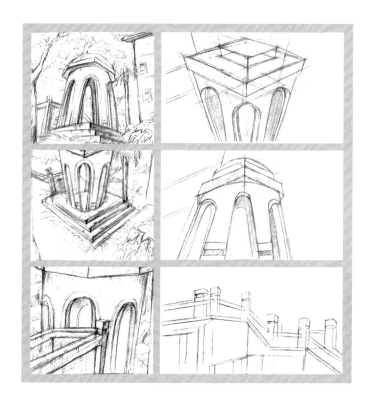

图 4-2-9 动画场景局部小稿和主要景物结构测试

图 4-2-9 中左边三幅是该亭子场景不同角度的局部景,右边三幅则是亭子和桥结构的测试稿。

在实际的动画项目中,设计师应注意场景测试小稿的风格样式与角色统一。在探索表现影片的气氛或基调时,还可以添一些概念色彩,或做同一景物不同色调的比较,从整体上衡量场景画面色彩与光影的关系,以及画面传达出来的视觉美感,这将在第六章中进一步阐述。

(三)基于日常灵感与体验的概念小稿积累

1. 以自然环境为主的场景概念小稿

绘制以自然环境为主的场景概念小稿时通常追求景物元素的独特性、自然性和生活性。比如岩石经大自然的风吹雨打后形成的奇特造型,或者是体现生活特征的渔村环境等(图 4-2-10、图 4-2-11)。

图 4-2-10 以自然环境为主的场景小稿

图 4-2-11 以自然环境为主的场景黑白灰度概念小稿

2. 以建筑为主的场景概念小稿

绘制以建筑为主的场景概念小稿时需要抓住建筑最具特色的元素、形态、结构和材质等，以及建筑与周围环境的关系，还要考虑建筑环境空间的透视关系、多角度特征、正反打关系等，头脑中要有立体化空间思维意识（图 4-2-12、图 4-2-13）。

图 4-2-12　以建筑为主的场景概念小稿

图 4-2-13　以建筑为主的场景黑白灰度概念小稿

3. 以树为主的场景概念小稿

绘制以树为主的场景概念小稿时需以圆柱形体块的拼接关系来分析树的结构，描绘最具特色的树的形态或树的局部场景（图 4-2-14、图 4-2-15）。

图 4-2-14　以树为主的场景小稿

图 4-2-15　以树为主的场景黑白灰度概念小稿

4. 以岩石为主的场景概念小稿

绘制以岩石为主的场景概念小稿时要捕捉最具独特性的岩石体和与众不同的岩石场景环境，不管是整体还是局部景，都要按透视关系来表现（图 4-2-16、图 4-2-17）。

图 4-2-16　以岩石为主的场景概念小稿

图 4-2-17　以岩石为主的场景黑白灰度概念小稿

5. 以山为主的场景概念小稿

绘制山的场景概念小稿时，不管是描绘整体或局部景，还是近景或远景，都要仔细分析山体的空间虚实关系、肌理特征，以及山体所处地域的特征（图 4-2-18、图 4-2-19）。

图 4-2-18　以山为主的场景概念小稿

图 4-2-19　以山为主的场景黑白灰度概念小稿

6. 局部场景及景物元素概念小稿

绘制场景局部元素概念小稿时，要求设计师关注日常生活，对美好的、有特点的、能入戏的场景景物元素进行理解和分析，并表现出来（图4-2-20）。这种表现手法不限、工具不限，可以写生，也可以在实景基础上进行初步创作，相对比较自由。

图4-2-20　局部场景及景物元素概念小稿

7. 陈设道具概念小稿

绘制陈设道具概念小稿时，可以随时随地采集生活场景中各类有特点的陈设道具，这些陈设道具是重要的场景构成元素。陈设道具素材以概念小稿的形式进行采集，可以为动画创作提供前期的必要铺垫，使动画道具设计更具生活感、真实感（图4-2-21）。

图4-2-21　陈设道具概念小稿

（四）根据生活实景推演训练

关注生活中遇到或谈到的故事和事件，把场景画面及时整理和绘制下来，你会发现那是十分有趣的事。它不同于漫画，而是更偏向于分镜台本，这样的故事有着完整的场次或段落，因此，其场景也是有某种关联性的，这接近于专业的动画场景设计与创作。如图4-2-22展现的是一段类似动画片开场时江边阁楼主场景的连续场景的场景概念小稿，通过多角度和不同透视方式的刻画，详细描绘出阁楼主场景的空间环境。

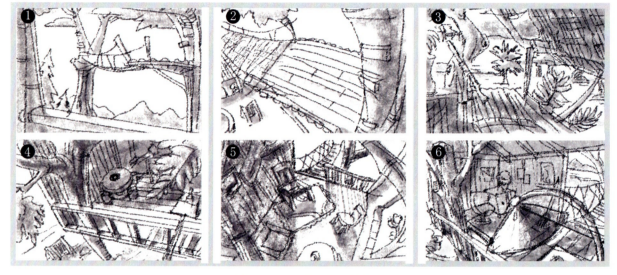

图4-2-22 故事性连续场景

随着在多种条件下动画场景小稿训练的日积月累，我们会逐渐具有一种敏感而又新奇的眼光，这就是场景小稿训练带来的灵感效应。当然，我们还需要注重动画表现技巧和绘画技能的日常训练与提高，做到多观察、巧临摹、勤写生、爱创作，以此来训练自己的观察力、理解力、表现力。

 学习与思考

1. 风景写生稿可以直接作为动画场景设计使用吗，为什么？
2. 动画场景小稿的训练与风景写生有什么不同？

 练习

1. 根据某一角度风景实景写生画稿，进行该场景的不少于三个角度的场景空间想象练习。
2. 进行基于"创作灵感"的动画场景各类概念小稿创作。
3. 自拟动画项目，根据该动画项目中具体的景物分类，进行基于风景写生形式的动画场景小稿创作。

第五章

动画场景设计的基本创作思路与设计步骤

教学内容：

本章首先阐述了动画场景设计主、次场景的概念，并从动画创作流程角度梳理了动画场景设计的基本创作流程，分析了从动画场景概念设计到动画场景设计的创作思维及涉及要素。其次讲解了服务于动画场景设计的景物写生形式与步骤，以及默写形式对动画场景设计的作用，突出并详细阐述了从风景实景到风景写生再到动画场景设计这一创作过程，分写实、夸张、组合三种形式进行场景设计案例讲解。通过这些设计步骤与训练手段，使读者能够理解并掌握从风景写生到动画场景设计的流程，熟练掌握动画场景设计的能力。

第一节 动画场景设计的任务

一、动画场景设计的任务范围

在动画片中，场景是服务于角色表演，展开影片剧情的特定空间环境。场景与角色相辅相成，有着极其紧密的关系。因此，围绕在角色周围，与角色有关系的所有景物元素都是场景设计的范畴。这些景物元素都应符合动画影片所呈现的地域特色、时代特征、人文特征和社会环境等要素，可以说动画场景设计是一个系统工程，起到构建影片世界观的作用。

按动画影片的常规制作方式，动画场景设计师通常要绘制的场景图有：前期场景概念设计（场景平面图、立面图、鸟瞰图、方位结构概念图及场景气氛概念图、陈设道具概念图等）、动画场景设计图（主场景、次场景、特殊景物与陈设道具）。

因此，设计动画场景，要求动画场景设计师一是要有丰富的生活积累和敏锐的观察力，二是要有扎实的绘画功底和专业创作能力。

二、动画场景设计中的主、次场景

1. 动画主场景的概念

动画主场景是指动画影片中展开剧情和主要角色活动的特定空间环境。

2. 动画主、次场景的划分

动画主场景是动画场景设计的核心。通常，一部动画影片有一个或若干个主场景，这些主场景是影片故事发生的重要地点，或者是主要角色活动、生活的重要场所。

为了更好地推动剧情的发展和烘托角色的表演，使叙事更为明了、深刻，在设计主场景的同时，创作者往往会根据主场景来设计多角度的次场景。因此，对于次场景选择何种视角、景别和构图等，将直接影响到影片的画面内容表达和效果呈现。图 5-1-1 和图 5-1-2 是典型的主场景和局部次场景的实例展示。根据剧本的剧情构思，场景设计师设计了平视和仰视等多个角度的次场景，通过这样的主、次场景的表现，影片信息交代得十分充分，也有利于角色的表演和剧情发展。

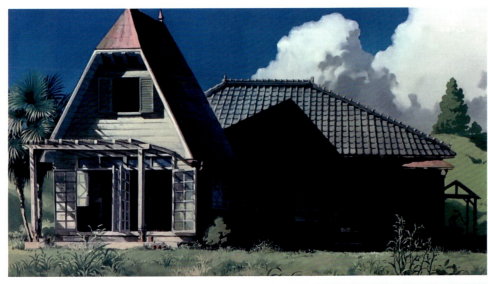

图 5-1-1 《龙猫》中的主场景设计

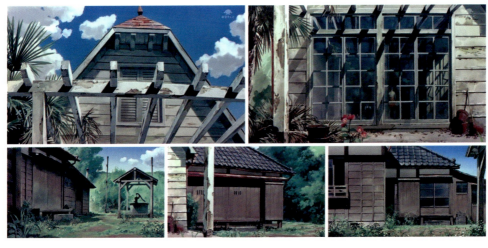

图 5-1-2 根据动画片《龙猫》中的主场景设计的次场景绘景图

通常，在设计动画片中的一个主场景时，导演或美术总设计师会给出一些场景概念设计图，对主、次场景的空间环境进行初步设计，以便为后续的场景设计做一个基础铺垫，指出设计方向，提供视觉设计依据等（图5-1-3）。

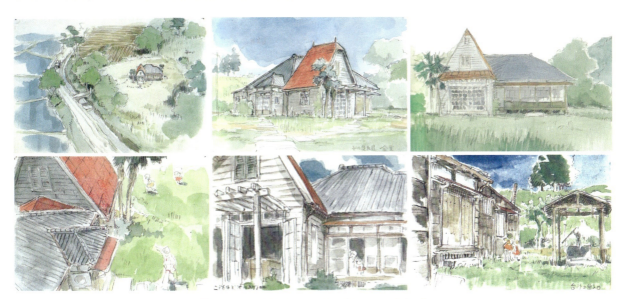

图 5-1-3　动画片《龙猫》中的主、次场景概念设计

3. 多角度意识

在动画影片的有些场次段落中，有时为了叙事的需要，往往会运用同一主场景的多个角度设计来进行辅助叙事，这样的多角度设计使得画面空间自由、灵活多用，有助于更好地描绘角色和推动情节发展。因此，通常在设计主场景时，都会根据剧情的要求进行相应的多角度场景设计。就算不是主场景的一般性场景设计，只要涉及角色的活动影响，有时也需要设计两个或两个以上角度，以便使叙事更加流畅，情节交代充分，节奏更加有条理。

图5-1-4是动画片《借东西的小人阿莉埃蒂》中一组表现"家"的主场景中餐厅的多角度空间环境。通过不同景别与视角详细地展现了餐厅的多角度场景，主要用于表现阿莉埃蒂要求获得第一次"借东西"机会而和父母讨论的情景，通过多角度场景的切换，很好表现了人物之间的交流场景，使得这一场次内容完整地、有节奏地展现出来。

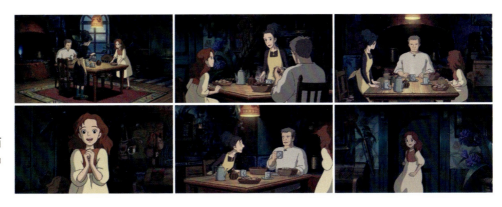

图 5-1-4 《借东西的小人阿莉埃蒂》中的多角度场景设计

第二节
动画场景设计的基本创作流程

一、场景设计在常规动画制作流程中所处的位置

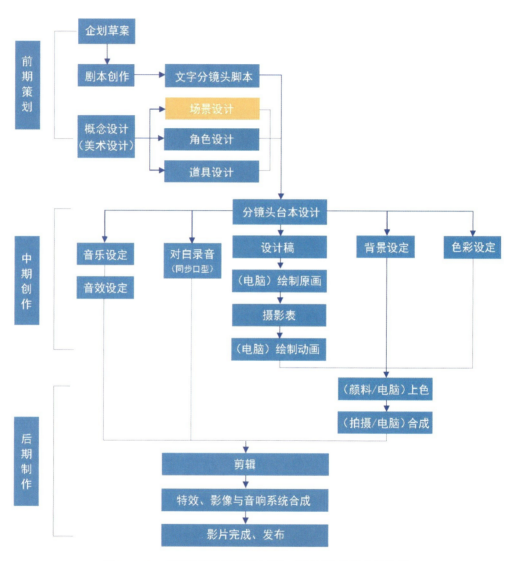

图 5-2-1　动画场景设计阶段在常规动画制作流程中的位置

图 5-2-1 为常规动画制作流程示意图，展示了场景设计在整个动画创作流程中所处的位置。这一环节主要是基于文字剧本所提供的故事内容和整体美术概念设计所构想的风格与整体造型设想，进而进一步细化出故事中所需要的各类场景形象，从而创作出符合故事要求和角色表演的场景方案与风格基调。

二、动画场景设计的美术概念构思与创作流程

（一）动画场景概念设计的创作流程解析（图5-2-2）

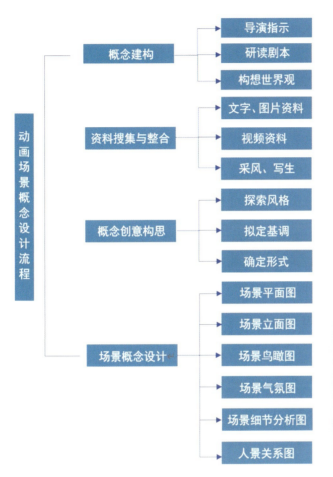

图 5-2-2　动画场景概念设计创作流程解析图

动画场景概念设计的创作流程适用于二维动画、三维动画和定格动画影片，能够建立起动画影片的基本世界观和风格等，是动画创作中极其重要的一环。

（二）动画场景概念设计案例解析

下面以动画片《魔女宅急便》为例进行解析。

1. 概念构建

概念构建主要是负责场景概念设计的人员通过认真研读剧本，并与导演或主创团队进行沟通，形成影片世界观的框架构建，进而按导演指示对主场景的风格、基调、形式等提出创作的初步构想（图5-2-3、图5-2-4）。

图 5-2-3　动画片《魔女宅急便》剧本段落　　　　图 5-2-4　导演宫崎骏和主创们在讨论动画片《魔女宅急便》的影片概念构想

2. 资料搜集与整合

概念构建完成后，可搜集、整合相关的创作素材，包括文字、图片和视频资料等。按实际创作需要，往往还需要到能服务于故事内容要求的场景实地进行采风或写生（图 5-2-5）。

3. 概念创意构思

该环节主要是根据确定好的影片世界观框架和基于主场景风格、基调和形式的要求进行场景创意构思。根据动画片的文字剧本所描述的空间、时间、场合、地点等进行风格创意设定，确定基本的场景造型风格、形式和基调（图 5-2-6）。

图 5-2-5　动画片《魔女宅急便》的实景采风地与影片场景对照

图 5-2-6　动画片《魔女宅急便》的概念创意与风格设定

4. 场景概念设计

根据主场景造型风格、形式和基调要求，按照剧本内容进行各类场景的概念设计，主要包括场景方位结构图、多视角分析图、气氛图、场景细节分析图和人景关系图等。

场景方位结构图主要是指平面图、立面图、鸟瞰图等。

场景平面图，主要用来规划角色活动的空间和行动路线。场景立面图，是根据场景平面图来进行空间想象，推导出主场景的立体空间架构，展现主场景的空间结构关系。鸟瞰图是展示立体空间的辅助示意图，主要用来辅助分析和理解结构复杂的场景空间（图5-2-7）。

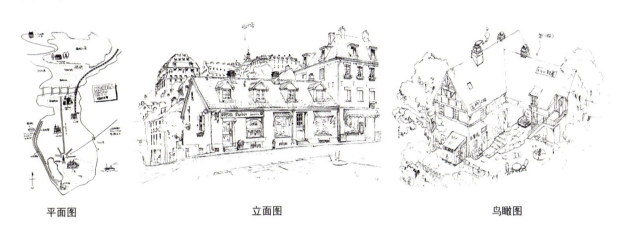

平面图　　　　　　立面图　　　　　　鸟瞰图

图 5-2-7　动画片《魔女宅急便》的场景方位结构示意图

多视角分析图主要是对主场景及周围环境的外形结构进行分析和表现，可以是正、侧、背，或者仰视、俯视、平视等不同角度（图5-2-8、图5-2-9）。

图 5-2-8　动画片《魔女宅急便》的主场景周围空间环境布局图

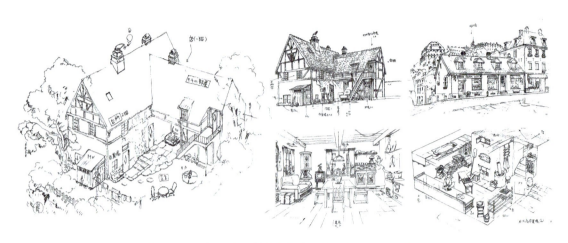

图 5-2-9 动画片《魔女宅急便》的场景多角度分析图

同时,也要注意场景细节的设计,要把握好主场景空间结构内各场景元素的比例关系。相关设计可以在结构分析图上标注设计说明,便于为场景的正稿设计提供参考信息(图 5-2-10)。

气氛图,是对主场景进行色彩基调和氛围的设定,主场景的色彩气氛图的确立决定了整部动画影片的色彩风格(图 5-2-11)。

图 5-2-10 动画片《魔女宅急便》的场景结构分析图

图 5-2-11 动画片《魔女宅急便》的场景气氛图

场景概念设计定稿评价：

在动画场景概念设计相关工作完成后，需要检查、总结、梳理，并与导演等主创人员沟通，进行效果评价。如有需要，还应深化设计，完善主场景内容，确定优选方案。等场景概念设计方案全部通过后，就可以正式进入动画场景设计这一环节。

三、动画场景设计创作流程解析

动画场景的概念设计是整部动画片前期创作的重要环节，需要建立在理解剧本的基础上，需要把握主题，确定基调，树立整体的造型意识。场景概念设计师应与导演的整体构思保持一致，并与团队其他环节人员进行必要沟通，以保证动画创作的完整性和协调性，从而为动画场景设计的正稿创作打下坚实基础。

（一）动画场景设计创作流程

如图5-2-12所示的动画场景设计创作流程与基本思路分析图，展示了动画场景设计的核心创作思路与创作理念。

该分析图以二维动画影片场景设计为依据，其他如三维动画、定格动画的场景正稿需要按其各自的创作流程与风格特点进行建模、贴图、渲染，或者是搭建场景实体模型等。

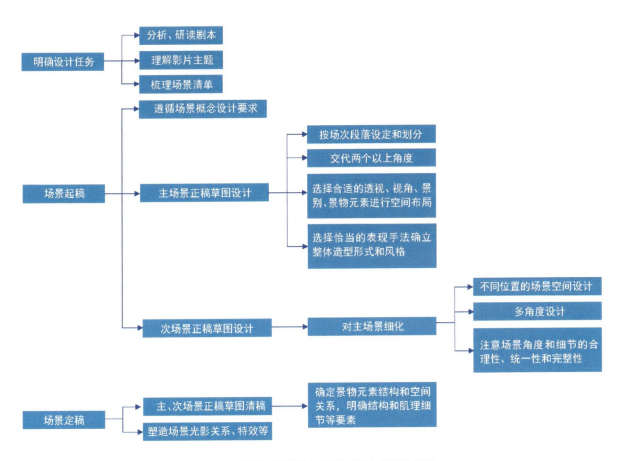

图5-2-12 动画场景设计创作流程与基本思路分析图

（二）动画场景设计案例解析

以下以动画片《无不想》为例进行解析。

1. 明确设计任务

认真研读和分析剧本，理解影片主题要旨，进一步明确场景设计任务。通常，动画场景设计的任务就是构建出影片故事中所设定的服务于角色表演，或者单独用来叙事或营造气氛的空间环境。进入动画场景设计环节，需要梳理出剧本中所有主、次场景清单，并且基于动画场景概念设计所确定的场景风格、形式、基调等相关要求，为影片场景的正稿设计做好准备（图 5-2-13）。

名　称	借　用	备　注
天　空		
无不国岛国（鸟瞰）		
无不国农田		
无不国岛国农田另一角		
诺曼蒂克广场		
诺曼蒂克广场另一角		
无不国停车场		
停车场另一角		
无不国医院俯照		
无不国医院大厅		
平坦的公路		
一号别墅小区外景		
花蕊居二号别墅小区		
花蕊居二号别墅阳台内景	第 2 集	
花蕊居二号别墅另一角度内景	第 2 集	
无不国俯照	第 2 集	

图 5-2-13　动画片《无不想》第 1 集场景设计清单

2. 场景起稿

根据梳理好的主、次场景设计清单，按照前一阶段的场景概念设计指示，依次展开主、次场景的正稿设计。动画片中的主场景是服务于主要角色活动的特定空间环境，也是推动剧情发展的主要场所。通常，每一部动画片都有若干特定的主要场景，每个主场景至少要交代两个以上的角度，以便于剧情更好地展开。一部动画片的主场景是依据影片的场次段落来进行设定和划分的，其风格与角色、影片主题要求是保持一致的。

主场景起稿时，首先要根据该场次单元的主题和内容来构思画面，选择合适的透视、视角、景别，然后选择合适的景物元素来进行构图，确立画面的整体造型形式和风格。实际上，在进行动画场景设计时，设计师往往是从场景草图开始的，在理解影片世界观和导演意图的基础上来进行画幅大小、透视视角、构图形态、景物元素的组织和空间规划，并且还要

考虑选用哪种绘制方式（笔绘或板绘）。场景设计草图搭建起了主场景空间环境的视觉框架，建立起景物元素的空间关系，初步形成了主场景的视觉方案（图5-2-14）。

次要场景（局部景）是根据剧本场次段落的要求对主场景进行进一步的细化，以便于更好地服务于角色的表演和影片的叙事（图5-2-15）。通常，角色的表演和活动范围不是固定的，是随着剧情的变化而变化的，因此，服务于角色表演的场景景别、视角等也会随之改变。所以，在场景设计时要对主场景进行不同位置的空间设计和多角度设计，同时，也要考虑到多角度设计时景别的变化。需要注意的是，在主、次场景设计时一定要考虑到场景角度和细节的合理性、统一性与完整性。

3. 场景定稿

在初步完成场景的视觉方案后，还应根据实际需要完善场景空间结构关系与细节表现，也就是要对主场景草图进行清稿，确定最终的场景景物元素结构和空间关系，进一步明确结构和肌理等细节要素（图5-2-16）。同时，为了展现主场景的场景气氛，通常会适当地通过场景光影关系、特效（雨、雾、烟等）来营造特定的"空间氛围"，以此更好地烘托主题。这一环节较清晰地明确了场景需要表达的内容、形式、风格基调、空间关系等，为后续的动画创作环节中场景绘景稿的绘制提供了较细致的指示，也是分镜头台本设计等的重要参考依据。因此，可以看出，动画场景的正稿绘制是一个将概念进行视觉化、规划化、产品化的过程，是动画场景设计环节最重要的设计任务之一。

图5-2-14　动画片《无不想》中农田场景的草图

图5-2-15　动画片《无不想》中农田场景的另一角度局部景草图

图5-2-16　动画片《无不想》中农田场景的定稿

四、从风景写生到动画场景设计

（一）认识服务于动画场景设计的风景写生

本书所指的风景写生主要指侧重服务于动画场景设计的景物写生形式，从动画场景创作

角度来讲应衍生出包括室内景、室外景和室内外结合景的写生。风景写生的绘制方式不拘泥于固定形式,通常可以是铅笔素描样式、铅笔淡彩样式等的风景速写或慢写。以服务于动画场景设计的风景写生,追求的是对景物造型结构的理解、空间层次关系的处理、透视与角度的协调、光影基调与造型的统一等方面的训练。这与传统风景速写追求大的结构关系、虚实关系和主次关系不一样,而且对于造型细节的深入程度要求也不一样。服务于动画场景设计的风景写生特别强调训练同一场景的空间多角度表现能力,这是因为动画片在叙事时,通常在不同场次的镜头画面中分主场景和多个次场景或局部景。因此,作为设计师在动画场景设计时就必须具备同一场景的空间多角度表现能力(图5-2-17)。

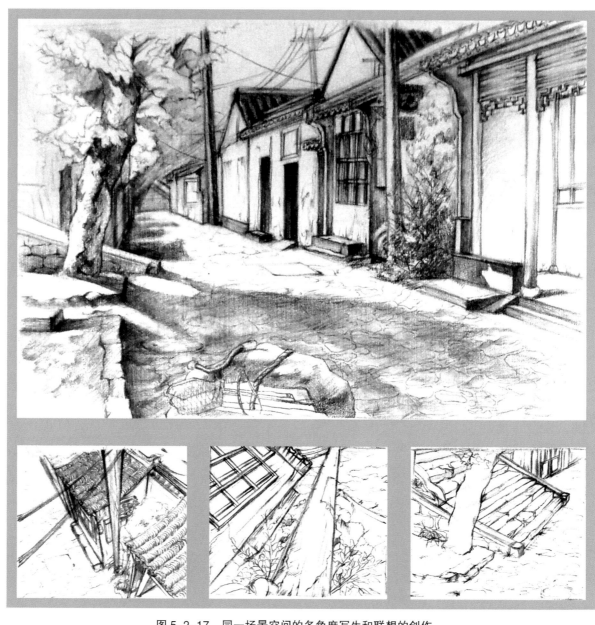

图 5-2-17　同一场景空间的多角度写生和联想的创作

风景写生在表现手法上，一般以线为主来进行景物造型，有时根据需要也会适度添加光影来表现画面内容（图5-2-18、图5-2-19）。风景写生能在主观意识上较快地捕捉到大自然和生活景物的信息，并赋以艺术性描绘，在此过程中，已经进行了一定程度上的艺术化处理和提炼，并不是完全照搬的纯粹复制。

从写生步骤上来说，首先考虑的就是取景与构图，这会涉及画面的表现视角、主次景物元素的布局和宏观的构想等。其次需要确定视平线和透视关系，创作者不同的视角将决定视平线的位置和采用哪种透视关系来表现。而透视关系中的消失点则是风景写生时非常注重的关键要素，它将影响到具体表现时采用何种透视形式。接下来在进行景物刻画和细节塑造时，需要注意景物的主次、层次、虚实等相关要素的表现，还要特别注意在进行细节刻画时局部景与整体画面透视的统一性，要符合整体的透视关系。

风景画写生步骤如下（图5-2-20、图5-2-21）。

图5-2-18 以线为主的风景写生

图5-2-19 线、面结合的风景写生

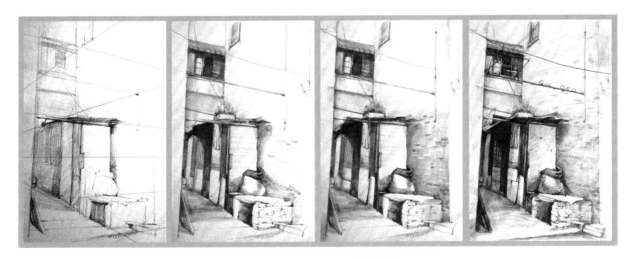

图5-2-20 风景写生基本步骤

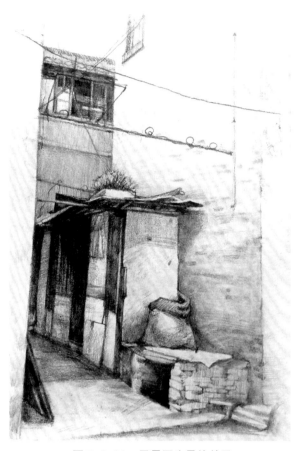

图 5-2-21 风景写生最终效果

① 取景：在纸板中间开孔成长方形，框选适合入景的景物，并初步确定景物布局。

② 纸面构图：确定视平线与透视关系，按主观需要，对景物加以选择，突出重点，进行画面初步构图。

③ 造型结构刻画：按景物远、中、近景的透视关系，进行画面景物元素的造型结构刻画。

④ 细节完善：按远近和主次刻画出景物的细节，交代必要内容。

⑤ 光影塑造：按光源方向和条件，进行画面内容的整体光影表现。

⑥ 完稿。

（二）认识服务于动画场景设计的风景默写

在进行绘画基础训练的时候，默写是对风景写生训练的进一步认识和理解，是进一步提升造型基本功、记忆力和画面组织能力的一项绘画技能训练。而这种记忆是建立在基于绘画知识、个人艺术修养和绘画表现技法基础之上的，如通过对造型的感受、画面的构图和透视规律的把控来组织画面。只有充分理解这些原理，熟练掌握绘画知识与表现技巧，才能把握好那些对默写起作用的因素。

风景默写是一种对记忆提炼和再现的半创作绘画方法，它不再是绘画者面对景的直观表现，而是基于对客观对象的记忆再现。风景默写是服务于动画场景设计的，绘画者要按此目标将主观意识与风景默写有机结合起来。通常是依据风景写生时对景和绘画语言的感悟，对景观的造型元素进行适当的概括取舍和归纳夸张等处理，在造型细节上进行必要的加强或减弱，使整个景逐渐向动画场景靠拢，从被动地描摹自然，逐渐转到主动地表现对象（图5-2-22）。

图 5-2-22 服务于动画场景设计的风景默写

（三）理解并掌握基于风景写生的动画场景创作

以服务于动画场景设计的风景写生为基点进行动画场景创作，既类似于一般的绘画创作，又与一般的绘画创作有所区别。它们虽说都是创作者主观意图的外化，是基于创作者自身的世界观与素养并运用创作方法进行的艺术创作活动，但是，动画场景创作是从感性认识到理性实践的艺术创作，它通过风景写生和默写对自然景与生活景进行观察、分析、提炼和表现，基于动画剧本构思，对景物元素进行选择、概括、提炼、组织，甚至是夸张、变形，从而创作出既符合主观创作意图又符合客观审美标准的场景画面。动画场景的创作是创作者为影片及自身审美需要而进行的审美创造活动，以生活为创作源泉，以艺术表现为创作手段，以动画创作规律为创作指向，由此看来，动画场景的创作实质上是一种特殊的审美创造。

动画场景的设计不是凭空而来，而是依据相关素材和内容来创作的。其中，进行以写生为主要形式的绘画能力训练是提高动画场景创作能力的重要手段，写生—默写—创作，这是作为一个优秀的动画场景设计师值得磨炼的一个过程，它能使所创作的场景设计根植于生活的艺术创造，具有实实在在的亲和力和感染力。

以下是根据风景写生稿创作的几种不同类型的动画场景设计案例，形式不一而足，创作时可依据该思路类推。通常，创作思路可概括为：风景照片—写生稿或默写稿—动画场景稿（图5-2-23—图5-2-25）。

图 5-2-23　风景照片

图 5-2-24　风景写生稿（默写）

图 5-2-25　动画场景设计画稿

1. 创作表现案例一——写实

如图5-2-26、图5-2-27所示老街巷子场景是以风景实景为依据，客观地描绘对象的。在绘制过程中，按艺术的美感和主观理解进行概括、提炼。但是，为了服务于动画场景设计，需要较清晰地交代景物的主要结构，较准确地适度表现光影关系，当然这只是动画场景设计时基本的光影关系依据。还要处理好景物的层次关系、虚实关系，甚至可以运用景深效果来表现。

图 5-2-26　老街巷子照片　　　　图 5-2-27　老街巷子风景写生稿

★ 根据风景写生进行动画场景设计

① 按前期写生画稿确定视平线，绘制透视线。

② 按动画创作需要进行场景设计，画出各个景物元素的大致轮廓及其位置。

③ 按光源方向初步确定明暗关系。

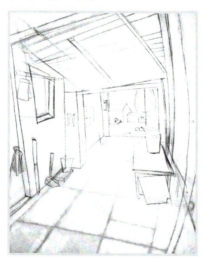

④ 深入刻画场景景物结构与细节，调整画面整体的光影关系和虚实关系。

2. 创作表现案例二——夸张

根据风景写生稿或默写稿（图5-2-28、图5-2-29）来设计夸张类型的动画场景，这对设计师的个人想象力和自身素养的要求比较高，需要打破设计师原有的写实思维，而形成一种独特的、与众不同的夸张思维。这种夸张思维衍生出来的常用表现手法包括：①对景物整体或景物个体进行适度的位移、变形或夸张，以形成一种

图5-2-28 老街巷口照片

图5-2-29 老街巷口风景写生稿

不同于写实类型的适度夸张效果。②大透视的统一与小透视的不统一，线条前粗后细，造型简化与曲折结合，等等。该手法相对自由度比较大，艺术效果突出，为现代美式卡通等动画片常用风格。

★ 根据风景写生进行动画场景设计

① 按前期写生画稿确定视平线，绘制透视线。

② 按动画创作需要进行场景设计，画出各个景物元素的大致轮廓及其位置。

③ 按光源方向初步确定明暗关系。

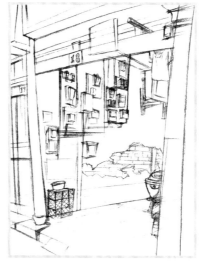

④ 深入刻画场景景物结构与细节，调整画面整体的光影关系和虚实关系。

3. 创作表现案例三——组合

该形式场景是以风景实景为依据进行的多样化元素组合。这种场景设计，其手法有时是把不同类型的现实景物进行重新组接或拼凑，形成一种独特的新奇场景画面，有时则以拟物化手法来创造出既熟悉又陌生的拟物场景空间（图 5-2-30）。

图 5-2-30　场景设计中的风景实景元素

★ 根据风景写生多样化元素组合进行动画场景设计

① 确定视平线，绘制透视线。

② 根据各元素特点进行组合和添加，设定各元素的基本位置。

③ 进一步明确场景景物元素的结构，按光源方向初步确定明暗关系。

④ 深入刻画结构与细节,调整主次、虚实关系,完善光影关系的塑造。

 学习与思考

1. 风景写生步骤与动画场景设计步骤有什么区别?
2. 动画主场景的设计要点有哪些?请举例说明。
3. 动画场景设计时为什么要基于多角度意识?

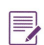 **练 习**

1. 根据风景实景,按照实景—风景写生(或默写)—动画场景设计这一步骤设计写实、夸张、组合类型的场景各一幅。
2. 根据一幅动画的主场景设计,想象并设计该场景的多角度景(至少3个角度)。

第六章

动画场景造型的艺术风格

教学内容：

本章主要介绍了动画场景造型的各类不同艺术风格，澄清了以往对于某些场景风格概念的混淆，将场景造型的艺术风格归纳为写实风格、夸张风格两大类。通过对两类场景造型风格的概念、特点进行分析和阐述，使读者能对其有个基本的正确认识及对相关知识点进行理解。

在动画片创作中，动画场景的艺术风格往往根据影片的故事题材、剧本、主创团队的要求等进行设定。动画场景造型的艺术风格主要分为写实风格、夸张风格两大风格类型。每一大类又可衍生出多种子风格类型，这是对动画场景造型艺术风格研究的进一步深入，是对动画场景设计理论研究的补充和发展。

第一节 写实风格的场景设计

一、现实型写实风格

现实型写实风格的动画场景通常是基于动画片故事题材的相对真实性和现实性等特点，在场景造型的设计上追求贴近生活的逼真感，甚至是以真实场景为依据进行写生，如日本动画导演新海诚设计的场景，其真实程度与实景非常接近（图6-1-1、图6-1-2）。

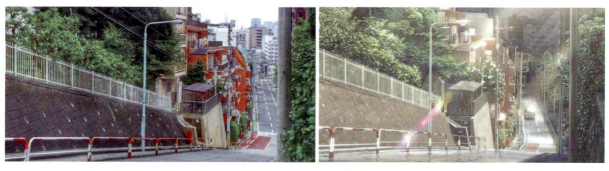

图 6-1-1 动画片《天气之子》中实景与动画场景对比图

图 6-1-2 动画片《你的名字》中实景与动画场景对比图

图 6-1-3 动画片《白蛇：缘起》的动画场景概念设计

现实型写实风格是动画片创作中最常用的一种风格，不管是表现现实题材或是历史题材都可以较好地进行艺术化呈现，这是一种在时间与空间，以及人们的日常心理、习惯上的相对真实。我们看到的许多动画片的场景都采用该类风格，即使有些许夸张，但并不影响画面整体效果。如动画影片《白蛇：缘起》《哪吒之魔童降世》《起风了》等（图 6-1-3—图 6-1-5）。

图 6-1-4 动画片《哪吒之魔童降世》的动画场景概念设计

图6-1-5 动画片《起风了》的动画场景

◆ 现实型写实风格场景分析与设计步骤

以下为现实型写实风格的室内场景设计,设计者力求在生活真实感的基础上做到艺术化的写实。这种风格通过塑造相对严谨的造型与结构、相对逼真的光影与基调,使动画作品呈现出真实的视觉感受。

① 按三点透视原理确定视平线大致位置和透视方向。

② 选择或构思生活化的场景设计元素,绘制场景造型的基本结构。

③ 初步确定明暗关系。

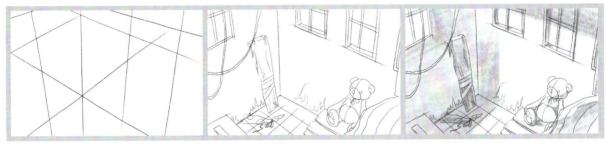

④ 深入刻画场景景物造型、肌理,调整明暗关系,完稿。

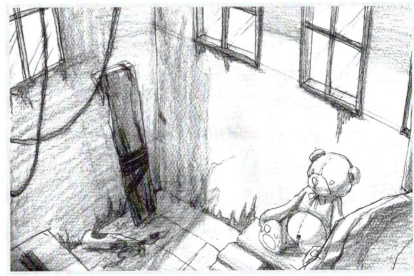

二、幻想型写实风格

幻想型写实风格的动画场景可以说是写实风格场景里比较特殊的一类，该类风格的动画场景基于动画片故事题材的幻想性或虚构性特点，在场景造型的设计上大多追求基于现实景物元素的组合或者想象，这种想象是以现实生活场景元素为创作依据而进行的"创造"。如日本动画导演宫崎骏的场景设计，其场景既魔幻又现实，我们不会感到陌生，而有一种熟悉的新奇感受，因此其作品常被称为魔幻现实主义作品。

图 6-1-6　动画片《天空之城》场景——拉普达都市

该类风格的典型代表是《天空之城》中的拉普达，意为浮岛，也就是天空之城，其为古代拉普达人以高科技所萃取出的、可空浮的物质——飞行石，并以此为核心建造出可飘浮空中的拉普达都市（图6-1-6）。该城市造型是由组合方式进行的幻想与重构，树木、城堡和高科技飞行石载体共同组成了拉普达的造型，因此看起来既真实又显得与众不同，让人有科幻的感觉。拉普达创作灵感来源于一个别致的意大利城堡——白露里治奥古城，该城建于山顶，两旁为山谷，从远处看像一座空中的城堡，因此也被称为现实版的"天空之城"（图6-1-7）。

图 6-1-7　《天空之城》中拉普达创作灵感来源
——意大利白露里治奥古城

◆ 幻想型写实风格场景分析与设计步骤

幻想型写实风格场景突破了场景如现实景那样的框架，在场景造型的刻画上看起来与众不同，但是对场景解析后，我们可以发现场景中的各部分景物元素是写实的，而整个场景则是基于这些单独的现实景物元素来进行组合和构建的。如下图战斗城堡的设计，是以建筑、坦克、大炮和植物等组合而成，配以天空云层营造出整个场景环境氛围。

① 按设计要求，确定视平线和透视方向。

② 构思场景元素，以建筑、坦克、大炮和植物等大致绘制出场景的基本结构。

③ 明确各个景物的结构，初步确定明暗关系。

④ 深入刻画场景景物造型和天空云层，调整明暗关系，完稿。

第二节
夸张风格的场景设计

一、线条夸张型的夸张风格场景设计

线条夸张型的夸张风格场景设计通常强调线条的个性化，追求线条的装饰性、多样性和不规则性，一般称之为风格线条。

1. 装饰性线条

这种装饰性风格线条在动画片中的运用，追求的是装饰性的图案化线条排列，线条有一定的秩序性和规则性，图案纹样与景物造型形成合理的融合，形成一种装饰性的美学特征。如动画片《凯尔金的秘密》的场景设计，艺术家把景物造型设计成艺术化的夸张造型，进行规则性的排列、形体的重复和秩序化的构图，弥漫着浓浓的装饰性韵味。场景画面华丽而唯美，形成一种童话般的绘本美感（图6-2-1、图6-2-2）。而在同样追

图6-2-1 动画片《凯尔金的秘密》的场景——装饰性线条表现一

图6-2-2 动画片《凯尔金的秘密》的场景——装饰性线条表现二

图6-2-3 动画片《海洋之歌》的场景——装饰性线条表现一

图6-2-4 动画片《海洋之歌》的场景——装饰性线条表现二

求装饰唯美韵味的动画片《海洋之歌》中,景物造型与线条融合更加自然、灵动。该片景物元素的表现,有的以线条为主,有的则以线条为辅,为辅的线条依然起着不可忽视的重要作用。景物造型中以线条塑造景物结构的形式多样,有的是线条"流淌"于景物元素之上,产生图案化纹样的装饰美感,有的则起着构图的美感作用。其他细节方面,水、雾等具有生命力的动态元素都以细密流动的线条按一定的秩序来设置,美轮美奂(图6-2-3、图6-2-4)。

◆装饰性线条的夸张风格场景分析、设计步骤与绘景

下面是一幅装饰性线条的夸张风格场景,该风格与写实风格场景不一样,它没有明确的透视要求,而是按照类似于平面构成这样的图案化形式来表现,有时也以规则性、秩序性的线条和几何形共同构建出一种图案化的装饰性场景画面,形成整体的图案化装饰性夸张韵味。

① 按该风格场景设计要求,确定视平线位置,一般在画面三分之一左右处。

② 由于场景风格偏图案化形式,因此构图要仔细推敲。然后构思场景元素,要考虑景物的疏密、高低、大小、前后等关系,为下一步明确整体结构做好铺垫。

③ 对草图进行线条整理,明确结构,勾勒出各个景物的结构细节,要注重景物的疏密关系和对比关系,完成场景整体元素塑造。

④ 按设计风格要求，对各个景物进行着色，注意色彩关系、画面基调和肌理的表现，完稿。

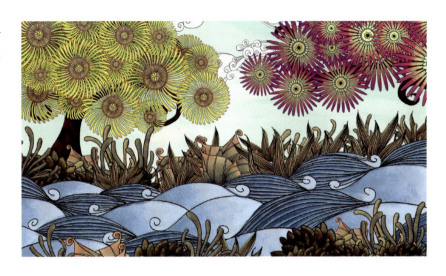

◇ 局部景分析

这是表现水面的波浪，运用了线条的疏密处理和造型符号的重复，形成一种秩序感。

这是树冠的图案化形象，要注意大小、前后关系的穿插。

这是一组宽叶植物，要考虑植物的生长方向和生动性。叶脉运用了线条的重复，既不同于原型植物，又基于原型归纳形成重复的美感。

这里表现的是一组多肉植物，以植物的生长方向进行高低、长短、疏密等关系的设定。

2. 多样性线条

这种风格性线条不追求线条粗细统一、匀称挺拔，而是采用不同类的个性化线条来表现场景造型。比如场景造型线条可以是外粗里细、近粗远细及线条的曲直结合等；或者是景物线条追求特殊的不规则性风格，线条带有一定的随意性。这些都是夸张风格场景设计的常用设计手法。该种风格常用于现代电视动画之中，如美式卡通类形式的诸多电视动画都喜欢采用此种风格，追求场景造型的简洁、扁平化，线条的概括和粗细不一的风格性，体现出一种简约美。比如动画片《反斗家族》中的场景设计，就体现了场景元素的多样性线条表现的特点，整体造型上，前景景物线条前粗后细，外粗里细，加上造型形态的夸张变形，形成了一种富有节奏性、层次感、虚实变化的简约性场景设计风格，使这种美式卡通更具新奇感（图6-2-5、图6-2-6）。

图6-2-5 《反斗家族》的场景——多样性线条表现一

图6-2-6 《反斗家族》的场景——多样性线条表现二

◆ 多样性线条的夸张风格场景分析

案例一：

这是首届动漫春晚项目中一幅表现水帘洞的内景，以岩石洞窟、树等景物元素构建出别有韵味的洞天福地。

场景运用多样性线条表现景物的轮廓与结构，从前往后景物轮廓线条由粗逐渐变细，一般可以分三至四个级别，这在归纳成线稿后就比较清晰了。景物外轮廓线粗，内部结构线细。这样就形成了粗细、虚实的画面线条节奏感，使整个场景生动、活泼。

◇ 局部景分析

场景中岩石洞窟结构要按照岩石的结构特征来逐层刻画，要符合山洞的地质结构特点。

为了保持场景景物元素风格的一致性，石头宝座和背景的树都采用了曲直结合的景物结构造型法。

依据场景设计画稿来归纳线稿，要注意根据多样性线条的特点表现前后景物的轮廓线与结构线，要依据透视关系和主次关系合理安排好线条的粗细、虚实、深浅，使画面具有节奏感。

案例二：

这是一幅类似于哥特式风格的场景，场景造型结构夸张，线条以不规则和相对自由的粗细、曲直"风格性"来表现整个场景景物的轮廓线和结构线，形成一种特殊的视觉美感。

◇ 局部景分析

场景中景物的轮廓线和结构线以线条的粗、细来表现。

房屋、云等景物以螺旋纹作为统一画面风格的要素之一。

场景中所有景物，如路牌、栅栏等，不管是轮廓线还是结构线都要保持风格的统一性。

该类风格场景也要注意透视关系，虽然没有严谨的透视要求，但是可以通过如楼梯或地面等景物近大远小的基本透视概念来表现。

二、造型结构夸张型的夸张风格场景设计

造型结构夸张型的场景设计通常表现为在景物造型的比例、大小、对称等方面进行夸张，形成某种视觉上的心理落差，从而让人体验到特殊的新奇感。如美国动画电影《无敌破坏王》中场景的塑造，其中类似山体一样的景物由体积放大的糖果组成，打破了人们印象中的糖果体积大小，形成一种夸张的糖果山体环境，十分新颖而又充满童趣，这是造型结构夸张型的代表性特征之一（图6-2-7）。

图6-2-7 动画片《无敌破坏王》的场景——造型结构夸张型表现一

另外，适当地增加或精简必要的细节，打破写实的规则，也可形成一种夸张、不规则的动态美。比如动画片《德克斯特的实验室》中的场景造型结构，简洁、纯化，结构更加简约夸张，在景物的造型结构上打破了比例和对称性，突出一种追求差异性的新奇感，最终呈现出一种动态的美感。该种风格有时也伴随着透视的夸张（图6-2-8）。

图6-2-8 动画片《德克斯特的实验室》的场景——造型结构夸张型表现二

◆ 造型结构夸张型的夸张风格场景分析与设计步骤

案例一：

这是一幅以瓜果造型为主的结构夸张型场景，在表现场景元素时刻意将瓜果的体积大小进行夸张，形态适度变形，再辅以山、水、云等自然环境组合而成夸张风格场景画面。

造型结构夸张型场景绘制的基本步骤与常规类似，但是需注意要按透视规律对景物元素体块的前后穿插、组合进行仔细推敲，组织好前后景之间的空间关系。瓜果景物的质地与肌理也需认真对待，造型可以在大的结构准确的前提下适当地进行变形、夸张，形成一种画面灵动的节奏感。

◇ 局部景分析

对于有些表面光滑的景物元素，可以适当增加些藤蔓来营造出自然环境的感觉。

在表现前景景物时，要把不同瓜果的结构和纹理交代清楚。

案例二：

这幅场景造型简洁、夸张，不考虑透视关系，在景物的造型结构上打破比例和对称性，建筑东倒西歪，形成一种倾向于平面构成的造型形式，突出画面元素的不规则组合表现。

◇ 局部景分析

建筑纵向排列时有各自的方向与特征，忽略了透视概念。

建筑横向排列时，以各自造型结构的倾斜表现来进行组合搭配。

造型夸张型的夸张风格场景设计，有时不以线条塑造造型结构，而是以色块来表现，运用不同的色调、明度赋予景物不同的基调特征，有时也在体现场景整体氛围的光影关系时运用一些渐变色。如动画片《孤岛生存大乱斗》中的场景，以纯化色块表现，有时倾向于灰色基调，有时则以饱和度较高的纯化色彩来表现场景不同条件下的色调特征。光影关系的塑造基本以单色为主，通过不同明度阶梯色彩或不同饱和度阶梯色彩来刻画光影细节，形成了一种不一样的色彩与光影的夸张表现手法（图6-2-9、图6-2-10）。这两类是诸多扁平化动画片所常用的一种场景表现形式，比较符合短平快一类电视动画的视觉表现。

三、透视夸张型的夸张风格场景设计

透视夸张型的场景设计强调透视的非规律性和夸张性，具体表现为：（1）场景大透视的统一和局部透视的不统一相结合，这种风格在许多现代动画电视片中运用得相对较多。美式卡通片一类动画片中的场景表现较多地采用了此种风格，如在《飞天小女警》的室内场景设计中，各个室内景物元素的透视不讲究一致性，但是在大的透视条件下是统一的，整体视觉感舒适，反而展现出与常规透视不一样的视觉美感，形成一种扁平化卡通美学（图6-2-11、图6-2-12）。（2）不过于追求透视统一，甚至是没有透视，只为了追求形式美感，场景偏图案化或装饰化。比

图6-2-9　动画片《孤岛生存大乱斗》的场景——色彩和光影夸张型表现一

图6-2-10　动画片《孤岛生存大乱斗》的场景——色彩和光影夸张型表现二

如一些借鉴农民画、剪纸、皮影之类的根据传统艺术改编的动画片，场景画面主要采用中国传统艺术的视觉呈现方式，透视为散点透视或无透视，追求画面构图的完整性，景物结构与细节都以相同手法表现。因此，此类影片镜头内的主客观变化几乎没有，具有舞台化的视觉效果。场景偏向于装饰性、图案化，视觉上忠实于原有传统艺术形式并体现出传统艺术的原有形式美感。如剪纸动画片《张飞审瓜》中的场景设计，借鉴皮影和民间剪纸艺术形式，场景景物元素最大限度上遵循了传统皮影与民间剪纸艺术

的风格形式，透视表现为类似散点透视的布局，没有严格的透视规律，只是从形式感上追求平面化的传统艺术美感（图6-2-13、图6-2-14）。

图6-2-11 动画片《飞天小女警》的场景
——透视夸张型表现一

图6-2-12 动画片《飞天小女警》的场景
——透视夸张型表现二

图6-2-13 动画片《张飞审瓜》的场景
——透视夸张型表现三

图6-2-14 动画片《张飞审瓜》的场景
——透视夸张型表现四

◆ **透视夸张型的夸张风格场景分析**

这是动画片《新黑猫警长》里面的街道场景设计，景物元素运用透视夸张的手法进行塑造。在大透视统一的前提下，局部景物元素如窗户、门和建筑垂直结构线等不追求透视的一致性，甚至是逆向透视，但在整体画面的视觉效果上依然感觉还是统一的、舒适的，这就形成了一种特殊的设计美学。这种风格有时在上色时可以保留线条，也可以只以色块来表现，美式卡通电视片常用此方法。

◇ 局部景分析

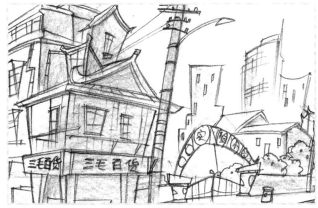

近景建筑和电线杆要交代出结构与细节元素，远景建筑等则只需概括景物的轮廓与基本结构元素。

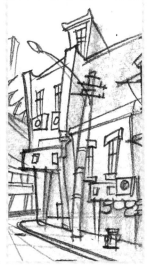

窗户、门、空调等局部景物元素与场景整体透视不追求统一，讲究灵活多变，形成统一与不统一的对比关系。景物垂直结构线条不是以常规两点透视那样平行排列，而是以各自不同的方向表现，增加了画面的趣味性。

在设计夸张风格的场景时，不一定只用一种夸张形式，有时在场景中包含了线条的夸张、造型结构的夸张、透视的夸张之中两个或三个夸张类型，形成一种综合型夸张效果。这种形式突出了内容的丰富性、艺术性和视觉美感，是目前动画制作领域较为流行的一种场景设计风格。但是，如何选择夸张风格场景设计类型，要依据动画片剧本要求、导演指示和影片风格等相关要素而定。

 学习与思考

1. 动画场景的写实风格和夸张风格各适合表现的题材有哪些?
2. 如何理解写实风格中的幻想型景物造型?请举例说明。
3. 线条夸张型的夸张风格场景可以理解为图案吗?为什么?

 练 习

1. 根据现实型写实风格场景和幻想型写实风格场景的特点和要求各设计一幅符合要求的动画场景。
2. 根据线条夸张型、造型结构夸张型和透视夸张型的夸张风格场景特点、要求各设计一幅符合要求的动画场景。

第七章

从动画场景的色彩概念设计到绘景

教学内容：

本章首先介绍了色彩的基本规律、类型和属性，以及光影的类型、作用。其次，介绍了动画场景的色彩概念设计，分析了根据风景实景来绘制的场景色彩写生概念小稿与传统色彩风景写生的不同，按实际创作要求和行业习惯进行主观性画面设计。场景色彩写生概念小稿从客观性画面理解到主观性画面设计，形成了动画场景色彩概念设计的创作思路之一，清晰而有逻辑性。还可更进一步，根据源于风景写生的场景设计稿来表现场景色彩概念稿，再根据场景概念素描稿和场景色彩概念稿来绘制绘景正稿。

第一节
动画绘景中的色彩

色彩是动画场景造型语言的重要表现手段，也是动画片中的重要视觉元素。它在表现角色内心情感世界、渲染各种场景氛围、强化视觉效果和欣赏价值等方面具有不可替代的作用。

一、动画场景色彩的基本规律

1. 色相

色相是指色彩的相貌，也就是色彩本身的固有颜色。每种色彩都有自己的名称，例如红、橙、黄、绿、蓝、紫等（图7-1-1）。

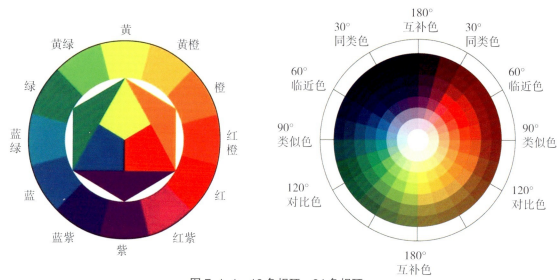

图 7-1-1　12 色相环、24 色相环

2. 明度

明度是指色彩的明暗程度，也可以称作亮度、深浅。不同的色彩其明度也不同，黄色明度最高，紫色的明度最低，其他颜色的明度依次居于黄色和紫色之间。黑色和白色是明度的两极，中间依次排列不同明度的灰色。在色彩配色时，混入白色越多，明度越高；混入黑色越多，明度越低（图 7-1-2）。

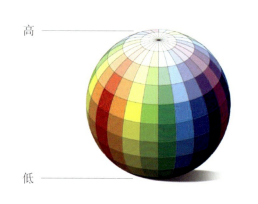
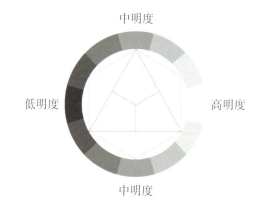

图 7-1-2　明度阶梯

3. 纯度

纯度是指色彩的饱和度，也就是色彩的纯净程度、鲜艳程度。饱和度越高，色彩越清澈，颜色也就越鲜艳。饱和度越低，色彩就越浑浊，颜色越黯淡。任何色彩只要加入了黑、白、灰都会降低它的纯度，混入黑白灰越多，纯度就越低（图 7-1-3）。

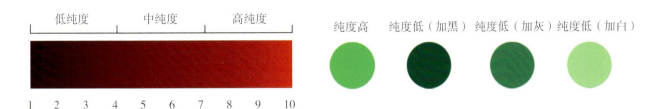

图 7-1-3 纯度变化

4. 冷暖

色彩的冷暖是指人的心理对于色彩产生的视觉感受。这些视觉感受大多来源于人们的日常生活体验，比如户外野营用篝火取暖，火的颜色是红色的，所以看到红色时就会产生温暖的感觉；而水和冰在蓝色天光的反射下其色彩往往会呈现淡蓝色，所以人们看到蓝色就会产生冰凉、寒冷的感觉。又如下午夕阳温暖、澄亮，照射到物体显现出暖暖的感觉；而晚上夜色幽蓝，则使物体显现出凉凉的感觉（图7-1-4）。因此，人们根据这些色彩的冷暖变化，把色彩分为了暖色系和冷色系两个类别。

图 7-1-4 动画片《大力士》中的冷暖变化

二、动画场景的色彩类型

1. 客观色彩

客观色彩是指人们所能感受到的世间万物在阳光的作用下的真实色彩，即事物固有的、原本的色彩。这种色彩客观存在，具有一定的客观性、具体性和真实性。如图7-1-5，迎向阳光的前面树叶颜色翠绿、明亮，被遮挡的树叶颜色偏深，树叶上浮着露珠，摇摇欲坠如生活般真实。而铁栏杆锈蚀部分颜色深沉、斑驳，表面白漆深浅不一，部分掉漆的质感非常逼真、自然。这些色彩都是客观存在的，不因人的主观意志而改变，是动画场景设计师对真实客观环境色彩的再现。

图 7-1-5 动画片《借东西的小人阿莉埃蒂》中客观色彩的表现

动画场景设计师通过对主观色彩的运用，来营造场景的特殊氛围和空间感，强化主观色彩对观众造成的心理触动，烘托愉快、忧伤、失意、温馨、恐怖等情境氛围。

如在动画片《老雷斯的故事》中，影片运用主观色彩的色调变化，直接展现松露树被逐渐砍伐消失的悲惨情景。通过色调从黄到橙，再到血红的演变，渲染了松露树犹如流血般的真实情景。色彩在不同色调之间递进式的转换，形成了逐渐加强的情绪氛围，观众的情绪随着场景色彩的不断转换而渐趋高涨，很好地推动了故事情节的发展（图7-1-6）。

图 7-1-6　动画片《老雷斯的故事》中主观色彩的表现

2. 主观色彩

动画场景的主观色彩是指动画场景设计师在设计场景时，根据剧本和导演指示等对影片中的各类场景进行分析，再根据题材和风格的要求对影片场景色彩进行主观性的二次创作。其中，因场景绘景师自身的知识与专业素养不同对影片场景的色彩基调也会有不同程度的主观性认识，会以真实的自然场景的色彩关系为基准，加以概括和提炼，在视觉上形成一种主观性的色彩，体现出一定的情感或心理的主观表现。

三、动画场景色彩的时间性

在动画片创作中，有时会在特定场景段落呈现出不同时间段的色彩变化，这不仅能够烘托气氛，同时也是一种时间性叙事手法，能够清楚地告诉观众故事情节的发展和在时间上的变化。

1. 色彩在一天时间内的变化

在现实生活中，同一个场景，在同一天、不同时间段，受天气和光照条件的影响，其色彩基调都是不一样的。如图7-1-7的白天与夜晚，白天由于阳光充裕，光反射较强，物体的色彩基本是其固有色，场景的整体基调偏暖，比较明快；晚上阳光缺失，物体的色彩较其固有色偏暗、偏重，只在灯光的照射下才局部显亮，但是场景整体基调偏冷，比较暗淡。

图 7-1-7　动画片《你的名字》中白天、夜晚的色彩变化

如组图 7-1-8，这是《大鱼海棠》中描绘的早上到晚上的瞬间变化过程。从早上的阳光明亮、干净、温暖到晚上的昏暗、深沉，在短短几秒钟内就交代了一天的时间变化，而其场景色调、明度等更是随之发生了巨大的变化。

图 7-1-8　动画片《大鱼海棠》中早上到晚上的瞬间变化

2. 色彩在季节上的变化

四季如画、变幻莫测，春季虽值万物复苏回暖之际，犹有冬之余味，场景色彩处在冷、暖之间的较温和的色调；夏季雨水丰富、光线充足，场景色彩处理得较为鲜明亮丽；秋季寒风萧瑟，夜幕降临时间快，场景色彩处理得比较暗沉阴冷；冬季银装素裹、白雪飘飘，和秋季一样是冷色调，但是由于白雪的反射，场景色彩明度较之秋季场景高一些。

如组图 7-1-9《自杀专卖店》中四季的交替表明时间在不断流走，店主人的儿子在渐渐长大，为故事情节的继续发展起到推动作用。

图 7-1-9　动画片《自杀专卖店》中四季交替的色彩变化

第二节
动画绘景中的光影设计

动画绘景中的光影是动画绘景师依据剧情发展变化和风格等相关要求精心设计的。出色的光影设计有利于揭示主题和推动叙事,对表现场景空间、色彩关系,营造气氛,起着关键性的作用。

一、动画绘景中光的类型

动画场景的绘景表现中,光按自然属性来分,分为自然光和人造光两种,自然光主要指日光、月光、星光等自然光照;人造光主要指白炽灯、节能灯之类的人造光源。

(一)按采光方向来分

动画绘景表现中的采光方向是指被光线照射的景物所呈现的亮部、暗部和阴影的方向,在一定时间内是相对固定的,在不同方位拍摄会得到不同的光线效果。

1. 顺光

顺光是指镜头对着景物的受光面,也被称为正面光或者平光。这种采光方向使景物很少有甚至没有阴影,缺乏层次感、立体感、透视感和质感,导致影调平淡。但是顺光也有其优点:画面整体亮度高、明暗反差弱、景物清晰明朗、色彩饱和度高(图 7-2-1)。

图 7-2-1 动画片《功夫熊猫》的场景概念设计中的顺光表现

2. 侧光

侧光是指镜头对着景物的受光面和背光面之间。这种采光方向既能拍到亮面部分,又能拍到暗面部分;既有利于表现景物的立体形状、质感、空间深度,又能使物体的表面结构得到细腻、充分的描绘(图 7-2-2)。因此,侧光方向的画面,影调层次丰富,立体感、透视感和质感强,是场景设计中最常用、较理想的采光方向。

图 7-2-2 动画片《美女与野兽》中的侧光表现

3. 逆光

逆光是指镜头对着景物的背光面，即迎着光线拍摄。这时光源直射镜头对面，能够明确地勾画出被摄景物的轮廓，使物体和场景、物体和物体之间产生明显的界线，使光滑的表面产生明亮的闪光，增强景物的亮度反差，增强画面的透视感。这种采光方向既能够增强被摄体的质感，又能够渲染场景氛围，还能够增强画面的纵深感和视觉冲击力（图7-2-3）。

图7-2-3　动画片《生命之书》中的逆光表现

4. 平射光

平射光是指在清晨或者傍晚，太阳与地平线的夹角在15度之内时所射的光。这种光经过的大气层较厚，所以光线较为柔和，颜色偏暗、偏暖。柔和的阳光照射在物体上，投射出长长的影子，不仅增加了浪漫的色彩，提高了场景的感染力，也丰富了影调的层次感。

图7-2-4展现了在早晨平射光照射下的场景画面，光线柔和、明快，不同电线杆长长的影子交代了画面的空间距离和层次感。

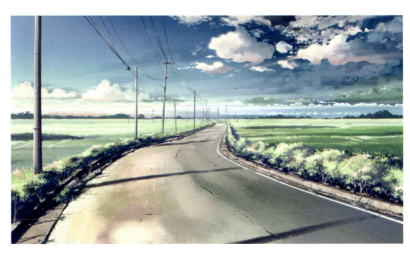

图7-2-4　动画片《秒速5厘米》中的平射光表现

5. 斜射光

斜射光是指在上午或者下午，太阳与地平线的夹角在15度到80度之间时所射的光。这种光经过的大气层较薄，所以光线较硬，它的造型能力比较强，也适合表现质感和层次感，景物的明暗反差适中，是各类动画场景设计中最为常用的一种光照类型（图7-2-5）。

图7-2-5　动画片《借东西的小人阿莉埃蒂》中的斜射光表现

6. 顶射光

顶射光是指在正午时刻,太阳与地平线的夹角在80度到90度之间时所射的光。这种光经过的大气层最薄,光线损失最小,所以光照最强。景物的顶部受着很强的光照,而垂直面却很少或不受光照,造成了受光面与背光面强烈的明暗反差。在这个时间内,景物所投射的阴影很短,甚至没有,不利于表现景物的体积感与空间感(图7-2-6)。

图7-2-6　动画片《大都会》中的顶射光表现

7. 散射光

散射光通常是指在阴天、下雨、雾霾等特殊天气下,光线没有按照一定方向照射,而是从四面八方不规则照射。此时的光线较为柔和,几乎没有亮部和阴影,反差小,色调偏冷,中间色调较多,适合营造柔和、恬静、沉闷、忧郁等不同的气氛。

如图7-2-7的下雨天场景画面,光线柔和,色调低沉、偏冷,呈现出萧瑟的雨景。

图7-2-7　动画片《河童之夏》中的散射光表现

(二) 按光的构成来分

1. 主光

动画场景中的主光也被称为造型光,是表现景物形状、结构和空间关系的主要光线。它相当于室外的直射光,是某一特定场景的主要光源,使被照景物产生亮面、暗面和阴影三部分,如果是光滑的表面还会产生光斑和反光。

如图7-2-8场景画面中,吊灯作为主光源,既照亮了房间,又清晰地交代了房间内床、沙发、火炉等家具物品的结构、造型特征等,光影关系明确。

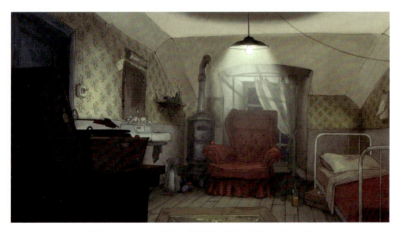

图7-2-8　动画片《魔术师》中的主光表现

2. 辅助光

辅助光起辅助作用，主要是用来照射主光没有照到的阴暗部分，使阴暗部分有一定的层次和细节，并且能够减弱主光所造成的强烈的明暗反差。当主光强度不变时，辅助光增强，反差减小；辅助光减弱，反差增大。因此，理想的辅助光是面积大、不产生阴影的光源。在实际的场景辅助光的运用中，也有可能出现反常规的效果，因此要依实际情况而定。

图 7-2-9 是《借东西的小矮人阿莉埃蒂》中描绘的家里过道的场景，主光源是过道的灯，光感亮绿而强烈。辅助光是纵深方向爸爸工作间的灯，色调偏暖、柔和，清晰地交代了过道至工作间的空间结构。

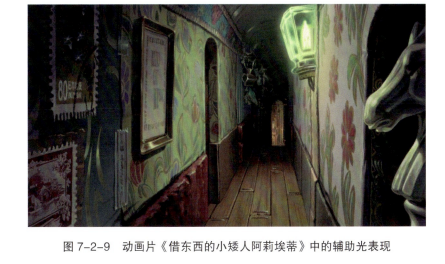

图 7-2-9　动画片《借东西的小矮人阿莉埃蒂》中的辅助光表现

图 7-2-10　动画片《浪漫的老鼠》中的轮廓光表现

3. 轮廓光

轮廓光是用来照射景物外轮廓的光线，它能够明确地勾画出被射景物的轮廓，使物体和场景、物体和物体之间产生明显的界线，从而彼此清楚地分离开来。因为它是从镜头对面、景物背后直射过来的光线，所以也称之为逆光。

图 7-2-10 为苏小鼠在读书时幻想自己化身为王子的场景画面，通过逆光的手法，把英雄的气势和最终获得胜利的寓意很好地传达了出来。

4. 背景光

背景光是指用来将整个或者部分背景照亮的光线，背景在画面中占有重要的位置，通过合理的布光，可以奠定场景的整体基调，烘托出场景的整体气氛。

如图 7-2-11《埃及王子》影片中，摩西回到埃及要求法老释放希伯来人，法老派出大祭司霍特普和休伊与摩西较量，大祭司休伊在与电影幕布那样的发光背景前表演魔法。这一背景光的使用，很好地烘托了气氛，推动了剧情发展。

图 7-2-11 动画片《埃及王子》中的背景光表现

二、动画场景中光影的作用

1. 塑造空间结构与景物关系

光影在动画场景中最基本、最重要的作用就是塑造空间，交代景物关系，它能展现场景的空间感、立体感、层次感和结构质感，是塑造空间距离、纵深效果的关键手段之一。而光影本身具有极其不确定的轮廓和空间，这种特性可以在很大程度上弥补画面构图上的不足，对整个画面的构图起到非常灵活的调节作用。

例如动画片《怪兽训练营》中，摔跤冠军雷本的儿子史蒂夫回到自己小时候爸爸进行训练的场馆的场景画面，斜射的强烈金色光照，细腻地展现出了训练场馆的空间结构和层次关系，营造出一种温情的怀旧暖意，也预示着希望将从此开始（图7-2-12）。

图 7-2-12 动画片《怪兽训练营》中空间与景物的关系

2. 营造画面气氛

动画片的气氛感是指观众在看到镜头画面后，会因为光影设计的效果在心理上产生的某种特定的情感。光影所营造的气氛有效地吸引了观众的目光，增加了镜头画面的情调，突出了故事的主题。依据情节发生的场景、时间、气候等因素，可用不同的光影来营造不同的气氛。比如浪漫温馨的情节配以温暖、柔和的光影；沉重、神秘的题材配以凝重或者诡秘的光影；轻松愉快的故事配以明快鲜亮的光影；梦幻或是离奇的情节配以光怪陆离的光影。

如图 7-2-13 动画片《想哭的我戴上了猫的面具》中，运用各种暖色灯光与昏暗影调的混杂光影表现，塑造了一个没有白天的猫岛世界，营造出神秘、离奇的气氛，描绘了这个众多猫生存的地方，似乎就像黑暗的地狱一样囚困着人们，他们忏悔、自责，一直生活在这种太阳从来不会升起的地方，没有人拯救他们。

这种模拟木兰和三位公主的道具呈现的光影投影，制造了很好的剧情悬念，既表现了木须龙的顽皮，又使观众产生出强烈的好奇心，期待知道李翔在看见这样的景象后会有何反应（图 7-2-14）。

图 7-2-13 动画片《想哭的我戴上了猫的面具》

图 7-2-14 动画片《花木兰 2》

3. 设置剧情悬念

动画影片中设置悬念的方法很多，利用光影就是其中之一。在动画片《花木兰 2》中，当李翔看到帐篷上的投影和听到"假木兰"对他的不好评论时，信以为真。木须龙制造的

4. 刻画角色

在动画影片中，光影对于角色的塑造也起着极其重要的作用。当光照射在角色身上时，就产生了特定的光影效果，角色的造型轮廓、结构和立体感就被突出了。有时，根据剧

情需要，夸大光照的强度或照射角度，可以提升角色的身份、地位；减弱光照的强度，可以揭示角色的反面性。如动画片《大力士》中，通过太阳从海平面升起的强烈光照，强化了海格力斯的形体轮廓，这种逆光形式对角色的光影处理，很好地揭示了海格力斯的身份、地位，表达了他寻找自我和故乡的决心，增强了画面的视觉感染力和冲击力（图7-2-15）。

图7-2-15 动画片《大力士》

第三节
根据风景实景绘制动画场景色彩概念稿

动画场景的色彩概念设计侧重于动画影片创作前期对于色彩基调的测试与研究。主要依据剧本所设定的时间、地点等诸多环境内容展开影片基调的探索与尝试，涉及准确塑造影片所需要的色彩冷暖关系、明暗关系，以及色彩饱和度和灰度的关系等。另外，还要考虑到场景色彩与角色色彩的统一，有时还会增加人景关系的探究。通过参考风景实景的色彩与基调，为动画场景的色彩设计提供基本的指示，结合剧本提供的世界观要求可以进一步准确表现和完善场景的色彩与画面基调，使其更加符合影片的要求。

根据风景实景来绘制的场景色彩概念稿不完全等同于色彩风景写生，色彩风景写生是指以自然风景为描绘对象进行的色彩写生实践活动，其风格主要有写实和抽象两大类（图7-3-1、图7-3-2），是一种旨在对绘画造型能力、绘画表现技巧和色彩规律进行训练和把控的重要手段。可以看出，色彩风景写生主要是要解决绘画、造型能力与表现技巧的问题。而动画场景色彩概念稿却是动画创作前期对影片基调和世界观进行的时空环境构想，对整个影片风格的确定起着至关重要的作用，其表现手法也多种多样，以体现整体基调为宗旨（图7-3-3）。

图 7-3-1 俄国油画家希施金的风景作品

图 7-3-2 法国印象派画家塞尚的风景作品

图 7-3-3 动画片《地海战记》的色彩概念稿

一、客观性画面理解

相对而言，动画场景色彩概念稿没有色彩风景写生那样自由，而是受多方面因素的限制。首先是剧本，剧本设定的地域环境、时代特征、具体时间与季节共同构成了影片中不同场景所需的特定场景特征；其次是导演指示或创作团队集体讨论后形成的共同世界观；再次是动画场景设计师个人对于剧本和各项指示的理解，以及自身整体艺术素养。这些因素直接决定了动画场景色彩概念稿是带有一定的目的性和前瞻性的。如果剧本等要素限定场景是写实风格的，就要表现为写实风格；如果影片限定为某种夸张风格，就

要以此为宗旨去构想该种夸张风格。这时，当面对风景实景这种客观性画面时，就需要按剧本和其他创作指示对画面进行有目的、有针对性的理解和解构。这种理解和解构可能不是一幅色彩概念小稿可以解决的，需要多幅概念小稿来完善或测试创作构想。

如图7-3-4是动画项目中采风的街道实景，我们据此进行色彩概念稿的分析与研究。

图7-3-4　街道实景

1. 基于实景进行画面结构分析（图7-3-5—图7-3-7）

图7-3-5　仰视结构

图7-3-6　平视结构

图7-3-7　俯视结构

这种结构分析主要是为了对实景进行多角度空间想象，形成一种创作的立体化思维，为影片叙事的多机位表现做好铺垫。

2. 基于客观性画面对动画场景色彩概念稿进行分析

这类色彩概念稿主要用来分析不同角度下色彩的搭配、光影关系、透视关系、空间关系等场景设计要素（图7-3-8—图7-3-10）。

图7-3-8　平视景色彩概念稿分析

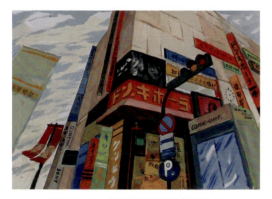

图7-3-9　仰视景色彩概念稿分析

图7-3-10　俯视景色彩概念稿分析

二、主观性画面设计

基于动画创作的风景实景客观性画面，跟传统风景写生的创作形式不大一样，并不是看到美景就记录，而是按实际创作要求和行业习惯进行主观性画面设计。通常，面对风景实景进行主观性画面设计的步骤为选景、风景实景的客观性理解、构图、上色、完稿，这一基本步骤的呈现效果体现出设计师第一审美感觉。如图7-3-11是动画项目中采风的古镇小吃店实景，我们根据对风景实景客观性画面的理解来进行主观性画面设计。

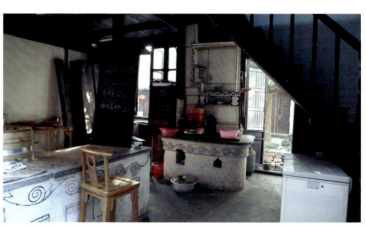

图7-3-11　古镇小吃店实景

1. 主观性角度分析

设计师按主观性角度进行场景分析,不光是按实景所示画面进行分析,还需要对该景的其他几个角度进行同样的色彩概念小稿测试,也就是我们在动画场景设计时经常会考虑到正反打景或多角度、多机位景的设计,这样能更好地为角色表演提供多样化的场景,镜头语言也会更加丰富(图7-3-12、图7-3-13)。

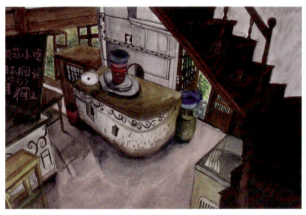

图7-3-12 主观性俯视景色彩概念稿分析

图7-3-13 主观性仰视景色彩概念稿分析

2. 主观性色彩分析

动画片中的场景色彩设计,不管是写实还是夸张风格,都需要进行主观性的艺术化处理,以符合影片中不同时间、不同地点、不同条件下的需要(图7-3-14、图7-3-15)。

图7-3-14 暖色调夸张色彩概念稿分析

图7-3-15 冷色调夸张色彩概念稿分析

第四节
从来源于风景写生的动画场景设计画稿到场景色彩概念稿、绘景稿

一幅幅动画场景的成功设计需要经过步步推敲、研究、测试，从服务于动画场景设计的风景写生场景概念素描稿，到场景色彩概念稿，再到动画场景正式稿，这是一个不断深入研究的过程。

一、基于场景概念素描稿的场景色彩概念设计

服务于动画影片的场景概念素描稿是经过前期锤炼的场景设计初始设定，它已经解决了剧本和其他指示的基本要求，包括场景选景、构图、景物结构、光影关系等都已经有了初步的气氛体现。在此基础上，进行符合影片要求的动画场景设计的色彩概念设计，就是尝试构建出动画影片所需要的色彩基调和各个特定的环境氛围。这一过程需要反复尝试，以比较冷暖、饱和度、明度、不同光照条件下的阴影表现等诸多艺术要素及其关系，以及主、次场景各要素的协调与统一，并且尝试多种表现形式与设计技巧，从而获得所追求的艺术效果。

1. 根据实景进行场景概念素描稿表现

基于场景概念素描稿进行色彩概念设计，首先要分析实景，进行场景概念素描稿的表现，以确定场景构图、透视、结构等要素的表现。

图 7-4-2 是根据图 7-4-1 弄堂实景来进行的场景概念素描稿表现与多角度分析。

图 7-4-1　弄堂实景

图 7-4-2　弄堂场景概念素描稿表现与多角度分析

2. 根据场景概念素描稿进行色彩概念设计

按场景概念稿已经整理出来的景物结构、构图、透视、光源方向、空间关系等要素来进行色彩概念设计。同时，也要按剧本要求的指示对整体画面基调进行构思与营造（图7-4-3）。

图7-4-3　弄堂场景色彩概念设计

二、基于场景概念素描稿与场景色彩概念设计的动画场景绘景

经过场景概念素描稿的初步搭建，形成了影片场景的基本框架，再经过场景色彩概念设计的基调与氛围表现，共同构建出场景的风格、世界观和环境氛围等前期铺垫，这些都为动画片正式采用的动画绘景正稿的表现打下了坚实基础。动画绘景就在此基础上，参考场景概念稿和场景色彩概念设计按绘景步骤完成动画绘景正稿。

1. 动画场景实景与场景概念素描稿分析

这是一幅老街小巷子的外景图，前后空间层次分明，生活元素丰富，只是空间远景不够明确。因此，在场景设计时，就突破了实景和写生稿的束缚，打通了远处房子，补充了河流、远景房子与天空。另外，在天光光影不是很明确的条件下，写生时做了初步光影处理，在场景设计时更加明确了光影的明暗关系，使整体空间感、通透感得到加强（图7-4-4—7-4-6）。

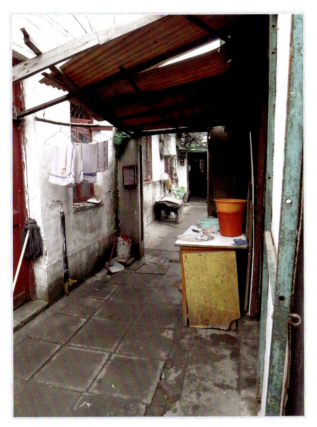

图 7-4-4 老街小巷子实景

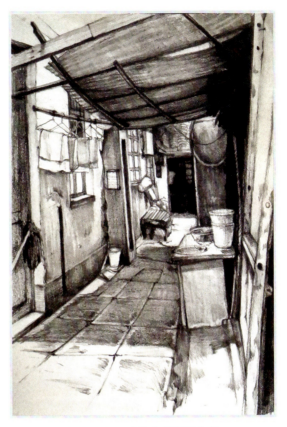

图 7-4-5 老街小巷子写生稿

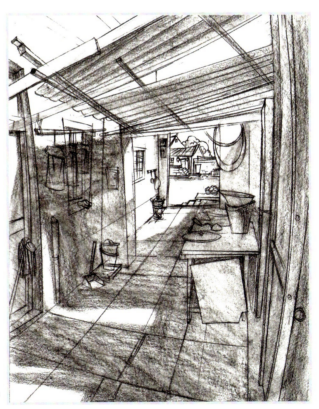

图 7-4-6 老街小巷子场景设计

2. 动画场景的绘景步骤

案例一：线稿法写实风格

这个老街小巷子的动画绘景步骤设计是以电脑绘景进行实例讲解的，使用软件为Photoshop、Animate CC。

① 根据场景概念稿进行清稿、提线或分层提线。有时需要将前景单独分出，便于角色表演，这时就需要分层来提线和绘景。

② 按场景概念稿、导演指示等要求确定光源方向，铺出大致背景，营造基本基调。

③ 按照绘景步骤，进行台阶、河流、远景房子和背景的绘制。

④ 绘制墙体和地面，按光源方向确定基本明暗关系。

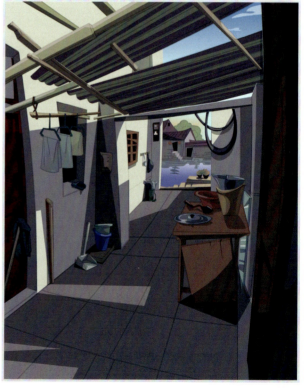

⑤ 绘制景物元素，调整整体空间明暗关系。绘制时，要仔细分析、推敲其结构特征，以及景物相互之间的空间关系、色彩关系和光源关系，使场景的空间气氛呈现出来。有时为了使场景景物更加有质感，还可以适当加入一些前景的肌理。

案例二：线稿法夸张风格

这是一幅2011年动漫春晚里的水帘洞外景绘景稿，场景造型风格夸张，以多样性线条来表现前后景的虚实关系。颜色基调适度夸张，表现出神话题材的色彩氛围。使用软件为 Photoshop、Animate CC。

① 根据场景概念稿进行清稿、提线或分层提线。

② 按光源方向，铺大致背景，营造基本基调。

③ 按照绘景步骤，从后向前进行绘景，先画远处岩石。

④ 绘制中景树木，注意前后景树木的虚实表现。

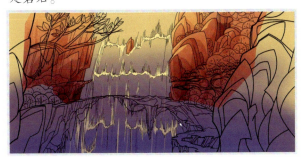

⑤ 按岩石的结构特征和光源方向绘制中间石桥。

⑥ 绘制前景岩石，注意光源对左右两边前景岩石产生的不同方向的光影关系表现。

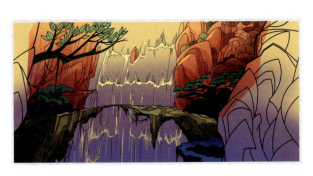

⑦ 最后调整整个场景画面，添加必要的岩石肌理，以柔光弱化线条，使整个画面协调、统一。

案例三：厚涂法

这是一幅表现树林的场景，以厚涂法从后往前逐层绘制。厚涂法可以按草图线稿进行绘制，也可以参考景物元素进行直接厚涂（这需要较强的绘制能力）。

基本步骤如下：

① 根据场景草图或设计要求以渐变方式绘制出场景基调。
② 绘制天空云朵。
③ 绘制远景树、山坡草坪和近处土坡。
④ 绘制中景树林、近景树林、前景树林和岩石，还可以适当增加些近景肌理。

树林步骤图

树林效果图

3. 动画场景的手绘设计

这是根据古镇小吃店实景和色彩概念设计来设计的小吃店手绘场景，使用材料为绘景纸、广告色和绘图笔等。根据前期对该实景和色彩概念稿的分析、研究，选取所需角度，梳理出色彩与光影关系、透视关系、景物空间关系等绘制要素，深入刻画场景画面，营造必要气氛。

常规手绘步骤：

① 根据场景概念稿确定正式稿线稿，用复写纸拷贝到绘景纸上，然后把绘景纸裱好。
② 铺背景、地面等整体色调。
③ 从主体造型开始刻画，逐步扩展至局部细节，确定场景初步关系与样貌。
④ 调整局部与整体的关系，加强细节刻画，协调色彩、光影的塑造。
⑤ 整体检查、调整，完稿。

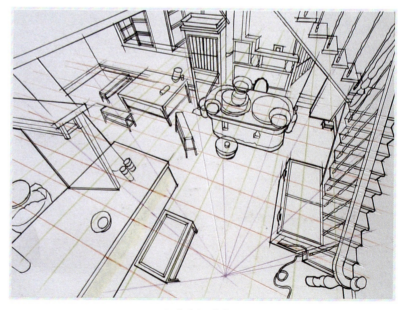

小吃店场景线稿

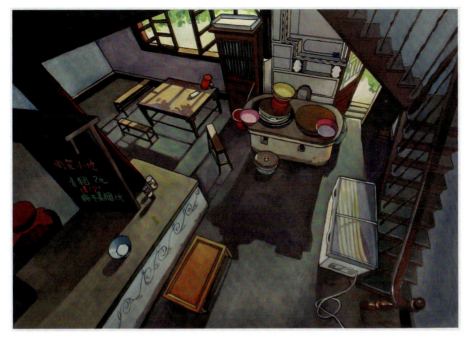

小吃店手绘场景图

第五节
人景关系的色彩概念设计

人景关系的色彩概念设计主要是在整理出场景色彩概念稿的基础上构建动画影片世界观的虚拟性情境设计,这是用于检测人景比例关系、人景空间关系、人景气氛营造等要素的前期构想。

一、人景关系——内景

这是动画短片《豚落》中人景关系的内景表现,描绘了男主角在博物馆观看海豚骨架标本的情境。场景中墙壁以壁画形式展现,以紫灰基调营造整个场景,隐射出影片中海豚已经灭绝的悲伤氛围(图7-5-1)。

图7-5-1 室内景人景关系图

二、人景关系——外景

这是动画短片《豚落》中人景关系的外景表现，描绘了在幻想中女主角驾着海豚来到男主角家的情境。场景采用俯视角度来表现整体氛围，景物造型夸张、变形，基调紫灰和蓝色的搭配使画面更显梦幻（图7-5-2）。

三、人景关系——连镜

这是动画短片创作中前期人景关系的测试，以连镜的形式检验空间转换，色彩与光影在不同时间条件下的变化关系，不同角度下人景的透视关系，等等（图7-5-3—图7-5-5）。

图7-5-2 室内景人景关系图

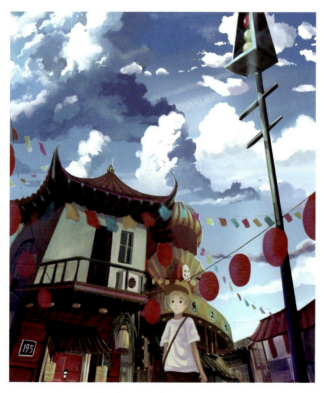

图7-5-3 人景关系图一

图7-5-4 人景关系图二

图7-5-5 人景关系图三

 学习与思考

1. 主观色彩在动画场景中的作用是什么?
2. 动画场景设计中如何处理色彩与光影的关系?

 练 习

1. 基于对客观性画面的理解,创作一组不同角度的场景色彩概念稿。
2. 基于对主观性画面的理解,创作一组运用主观性色彩表现的色彩概念稿。
3. 根据动画场景的绘景设计步骤,绘制一幅写实风格的动画场景绘景彩稿。
4. 根据动画场景的绘景设计步骤,绘制一幅夸张风格的动画场景绘景彩稿。

第八章

经典动画片场景欣赏

第一节 ⊙
以植物为主的场景

图 8-1-1　动画片《奇妙仙子》

图 8-1-2　动画片《魔法奇缘》

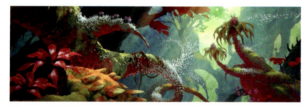

图 8-1-3　动画片《疯狂原始人》

图 8-1-4　动画片《泰山》

图 8-1-5　动画片《风中奇缘》

图 8-1-6　动画片《冰雪奇缘》

图 8-1-7　动画片《凯尔经的秘密》

图 8-1-8　动画片《海洋之歌》

图 8-1-9　动画片《老雷斯的故事》

图 8-1-10 动画片《无敌破坏王》

图 8-1-11 动画片《睡美人》

第二节
以石头与岩石为主的场景

图 8-2-1 动画片《小美人鱼》

图 8-2-2 动画片《小飞侠彼得潘》

图 8-2-3 动画片《阿拉丁》

图 8-2-4 动画片《幽灵公主》

图 8-2-5 动画片《红猪》

图 8-2-6 动画片《千与千寻》

图 8-2-7 动画片《悬崖上的金鱼姬》

第三节 ⦿
以山为主的场景

图 8-3-1 动画片《大力士》

图 8-3-2 动画片《功夫熊猫》

图 8-3-3 动画片《海洋之歌》

图 8-3-4 动画片《花木兰》

图 8-3-5 动画片《冰雪奇缘》

图 8-3-6 动画片《勇闯黄金城》

图 8-3-7 动画片《依巴拉度·时间篇》

图 8-3-8 动画片《小飞侠彼得潘》

图 8-3-9 动画片《千与千寻》

图 8-3-10 动画片《怪物之子》

第四节 以地面为主的场景

图 8-4-1 动画片《起风了》

图 8-4-2 动画片《长颈鹿扎拉法》

图 8-4-3 动画片《冰雪奇缘》

图 8-4-4 动画片《千与千寻》

图 8-4-5 动画片《星银岛》

图 8-4-6 动画片《泰山》

图 8-4-7 动画片《秒速5厘米》

图 8-4-8 动画片《孤岛生存大乱斗》

图 8-4-9 动画片《依巴拉度·时间篇》

图 8-4-10 动画片《克里蒂：童话的小屋》

图 8-4-11 动画片《地海战记》

第五节 ⦿
以道路为主的场景

图 8-5-1 动画片《哈尔的移动城堡》

图 8-5-2 动画片《功夫熊猫》

图 8-5-3　动画片《天空之城》

图 8-5-4　动画片《怪物之子》

图 8-5-5　动画片《老雷斯的故事》

图 8-5-6　动画片《异邦人：无皇刃谭》

图 8-5-7　动画片《奇妙仙子》

图 8-5-8　动画片《睡谷传奇》

图 8-5-9　动画片《克里蒂：童话的小屋》

第六节

以人工建筑为主的场景

◆ 室外景

图 8-6-1　动画片《大鱼海棠》

图 8-6-2　动画片《梦回金沙城》

图 8-6-3 动画片《无不想》

图 8-6-4 动画片《功夫熊猫3》

图 8-6-5 动画片《小美人鱼》

图 8-6-6 动画片《玛雅与三勇士》

图 8-6-7 动画片《卑鄙的我》

图 8-6-8 动画片《维克多和瓦伦蒂诺》

图 8-6-9 动画片《疯狂动物城》

图 8-6-10 动画片《恶童》

图 8-6-11 动画片《克劳斯：圣诞节的秘密》

◆ 室内景

图 8-6-12 动画片《埃及王子》

图 8-6-13 动画片《卑鄙的我》

图 8-6-14 动画片《魔法奇缘》

图 8-6-15 动画片《借东西的小人阿莉埃蒂》

图 8-6-16 动画片《超级大坏蛋》

图 8-6-17 动画片《钢铁巨人》

图 8-6-18 动画片《克劳斯：圣诞节的秘密》

图 8-6-19 动画片《克里蒂：童话的小屋》

图 8-6-20 动画片《怪诞小镇》

图 8-6-21 动画片《泰山》

第七节
以洞、隧道为主的场景

图8-7-1　动画片《汤姆与杰瑞遇见福尔摩斯》

图8-7-2　动画片《小脚板走天涯》

图8-7-3　动画片《阿拉丁》

图8-7-4　动画片《风之谷》

图8-7-5　动画片《侧耳倾听》

图8-7-6　动画片《追逐繁星的孩子》

图8-7-7　动画片《卑鄙的我》

第八节

以云为主的场景

图 8-8-1　动画片《大力士》

图 8-8-2　动画片《天空之城》

图 8-8-3　动画片《老雷斯的故事》

图 8-8-4　动画片《小飞侠彼得潘》

图 8-8-5　动画片《追逐繁星的孩子》

图 8-8-6　动画片《秒速5厘米》

图 8-8-7　动画片《你的名字》

图 8-8-8　动画片《功夫熊猫3》

第九节

以幻想元素为主的场景

图 8-9-1　动画片《海洋之歌》

图 8-9-2　动画片《泰若星球》　　　　图 8-9-3　动画片《依巴拉度·时间篇》

图 8-9-4　动画片《无敌破坏王》

图 8-9-5　动画片《老雷斯的故事》

图 8-9-6 动画片《阿童木》

图 8-9-7 动画片《昆塔盒子总动员》

第十节
综合性场景

图 8-10-1 动画片《飞天笨鼠》

图 8-10-2 动画片《钢铁巨人》

图 8-10-3 动画片《美女与野兽》

图 8-10-4 动画片《小美人鱼》

图 8-10-5 动画片《小美人鱼》

图 8-10-6 动画片《功夫熊猫3》

图8-10-7 动画片《侧耳倾听》

图8-10-8 动画片《疯狂动物城》

第十一节
动画影片场景与生活实景

一、动画片《秒速5厘米》实景与场景对照

二、动画片《言叶之庭》实景与场景对照

三、动画片《你的名字》实景与场景对照

四、动画片《CLANNAD》实景与场景对照

五、动画片《回忆中的玛妮》实景与场景对照

六、动画片《龙猫》实景与场景对照

七、动画片《来自风平浪静的明天》实景与场景对照

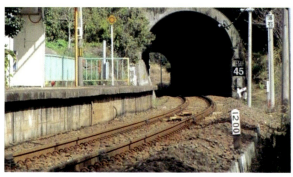

八、动画片《三月的狮子》实景与场景对照